U0052014

BOOK & NOTBOOK COVER

純 手 感

Enjoy my
handmade time

布書衣

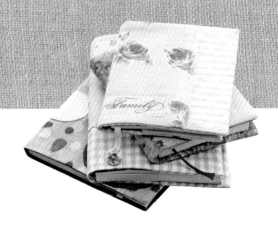

KIWI

KIWI
HAND
WORK
KIWI手作雜貨

手作真是一件令KIWI感到愉快的事情……
受到每個朋友的鼓勵與支持,
更是讓KIWI有滿滿的幸福與源源不斷的動力唷^0^

IVY

Ivy's House

自從多年前買縫紉機,上課學了洋裁和傢飾後,
就一直都對居家雜貨和各類布包很有興趣。
總是希望身邊布類製品都能自己製作,
還買了不少布類製作的工具書,自我充實和學習。
外出旅遊時總忍不住會收集漂亮的布料及布製品,
但因為上班及帶孩子,受限於時間不足,
身邊的手作布製品幾乎都是好多年前的作品。
二〇〇六年元月建立此──Ivy's House部落格,
督促自己多作一些作品豐富生命並留下足跡……

DIANNE

從小崇拜媽媽的藝術天份與美感，
現在的黛安也努力追求獨一無二的創作，
與手作帶來的成就感！

KELLY

在手還能動時，
在想法還能不斷跑出來時，
希望能一直手作到很老、很老……

EVE

eve
the
rabbit

每日周旋於工作、手作、小說與日常生活茶飯事的
糟兔子一隻。因為手作，生活變得更豐富，也找到
另一種創作方式。

contents

P. 6

P. 9

P. 10

P. 12

P. 14

P. 16

P. 18

P. 20

P. 22

P. 24

P. 26

P. 28

P. 30

P. 32

P. 34

be romantic

P. 36

Queen for a Day
P. 38

P. 40

P. 42

P. 44

P. 46

P. 48

P. 50

be
creative

P. 52

P. 54

P. 56

P. 58

P. 60

P. 62

P. 65

P. 66

P. 67

P. 68

be
playful

P. 69

P. 70

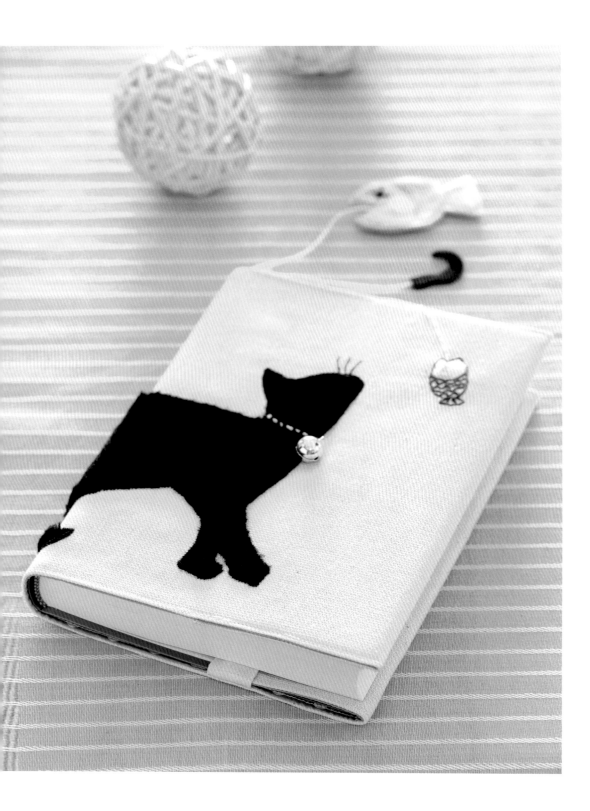

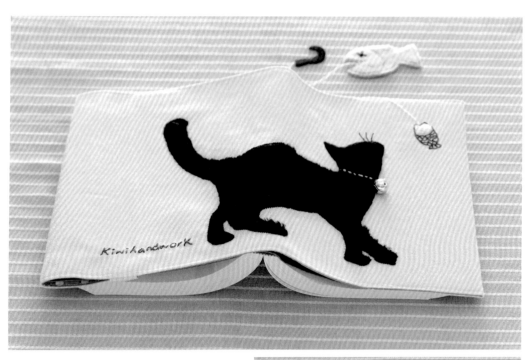

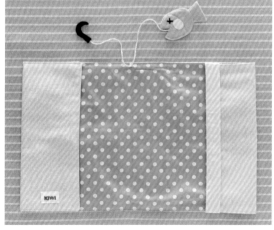

小咪抓魚書套

How to make P.74　　Designer Kiwi

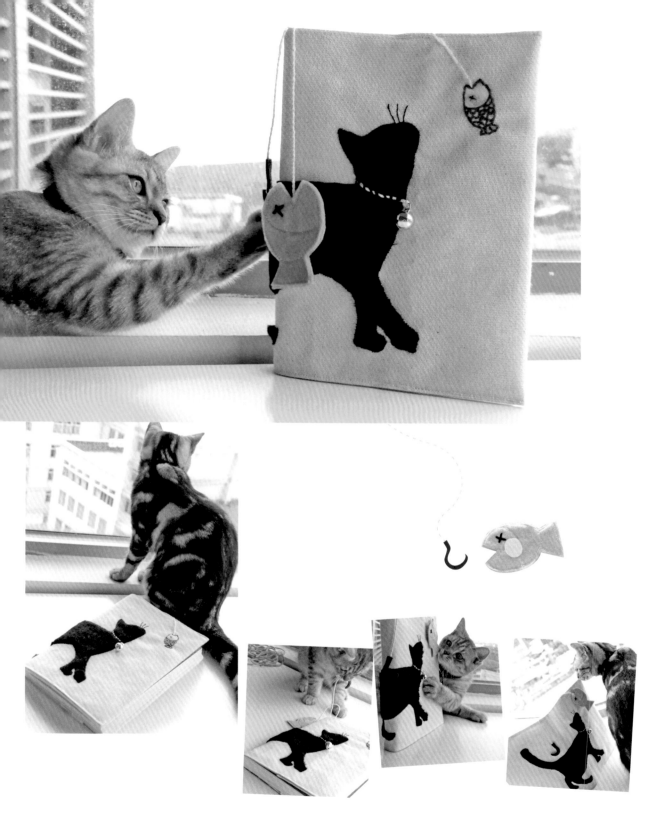

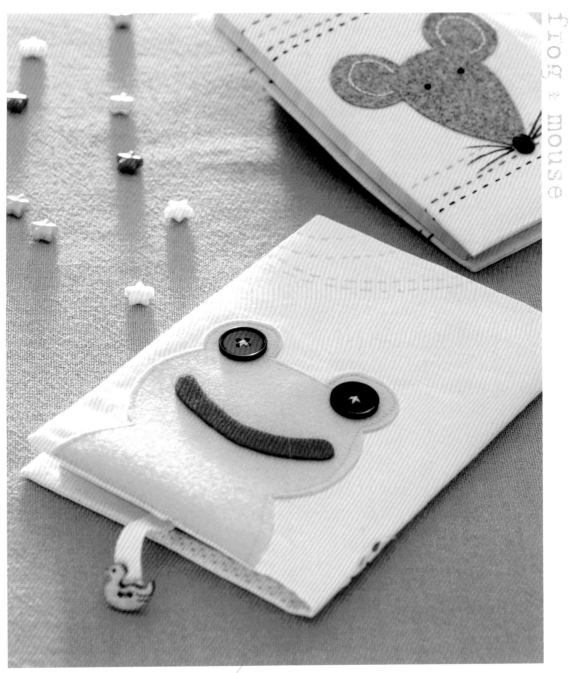

青蛙書套

How to make P.76 Designer Eve 😊

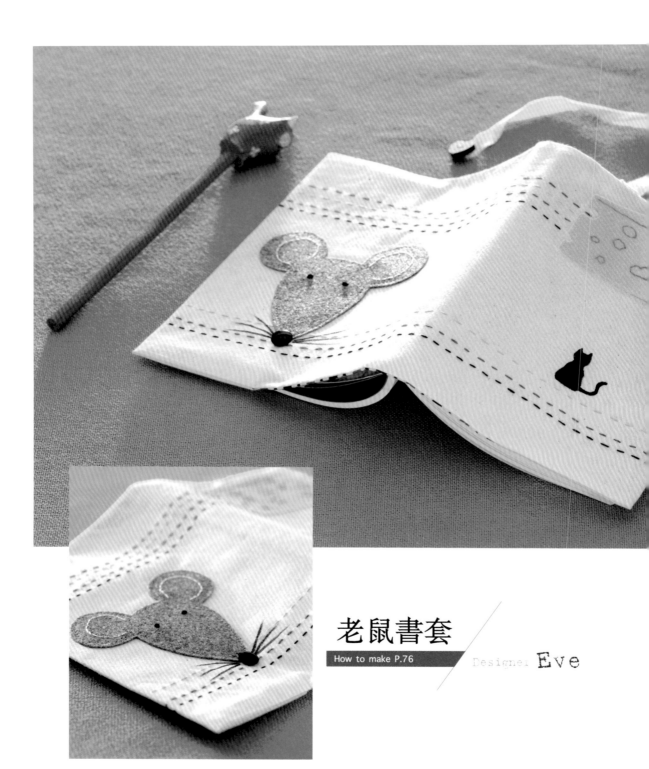

老鼠書套

How to make P.76

Designer Eve

frog & mouse

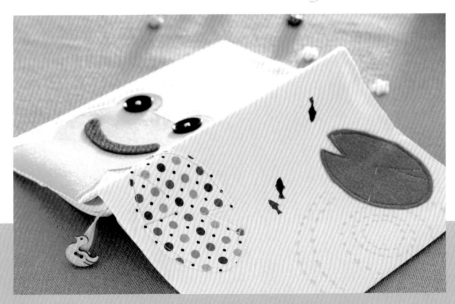

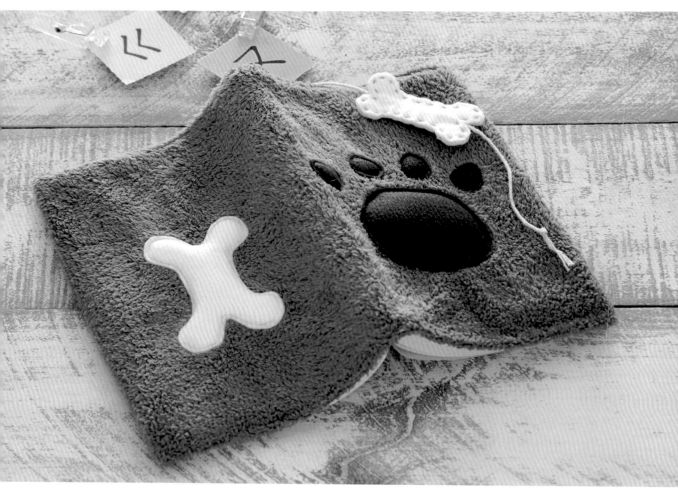

狗爪印書套

How to make P.78

Designer **Kiwi** 🐾

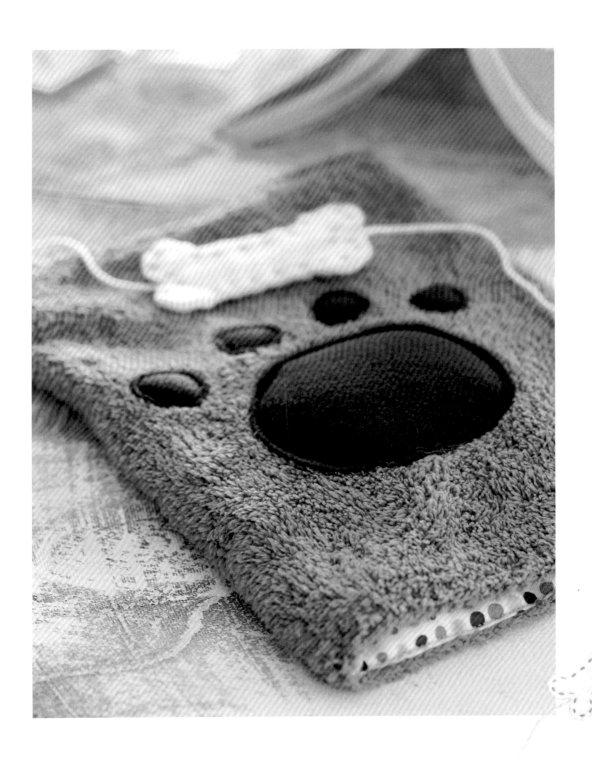

糖果花書套

How to make P.80

Designer **Kiwi**

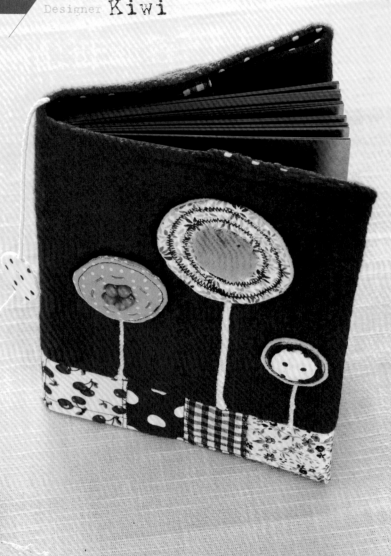

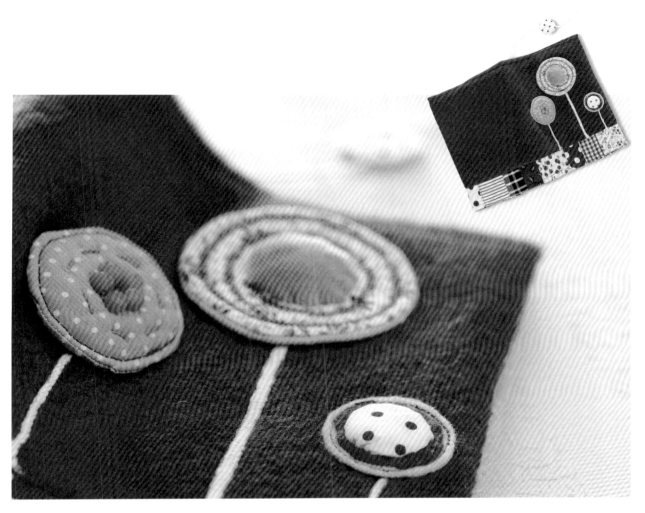

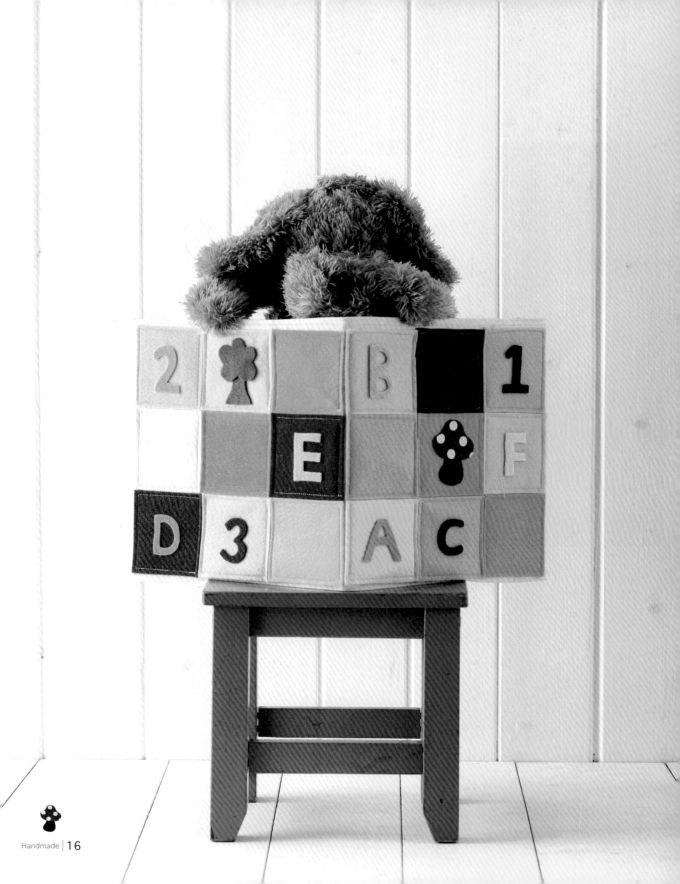

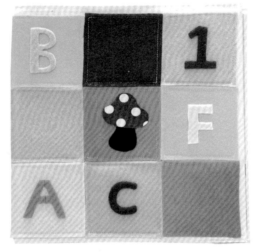

童書書套

How to make P.82

Designer Kiwi

1 2 3

黑白葉子書套

How to make P.84

Designer Kiwi

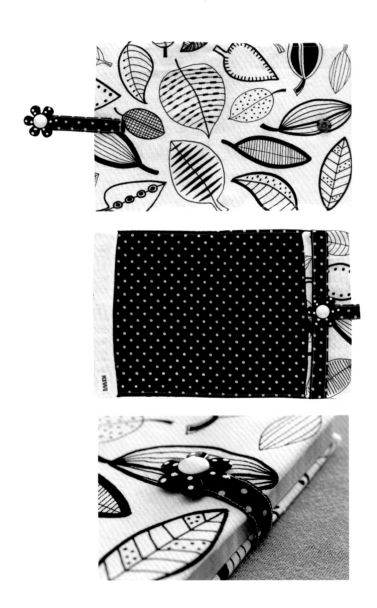

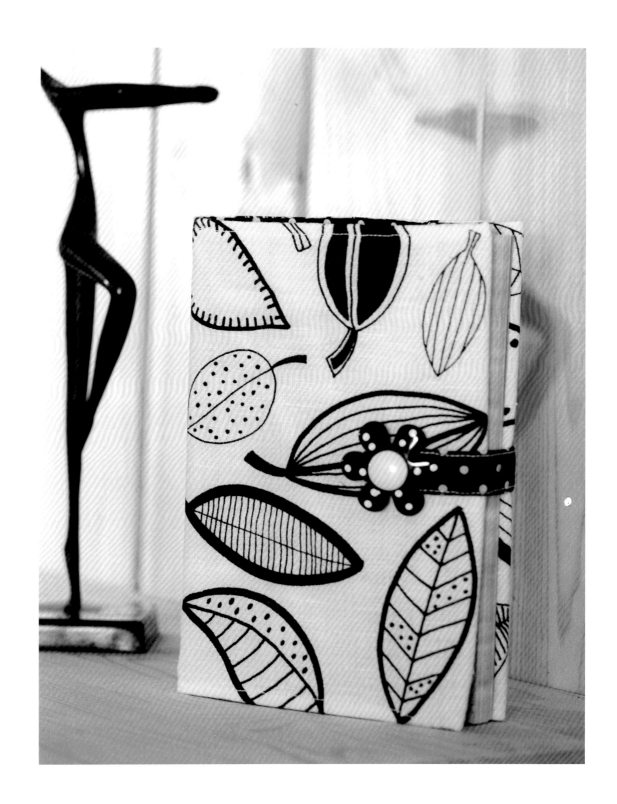

蕾絲花書套

How to make P.86 Designer Kelly

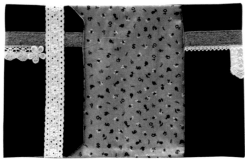

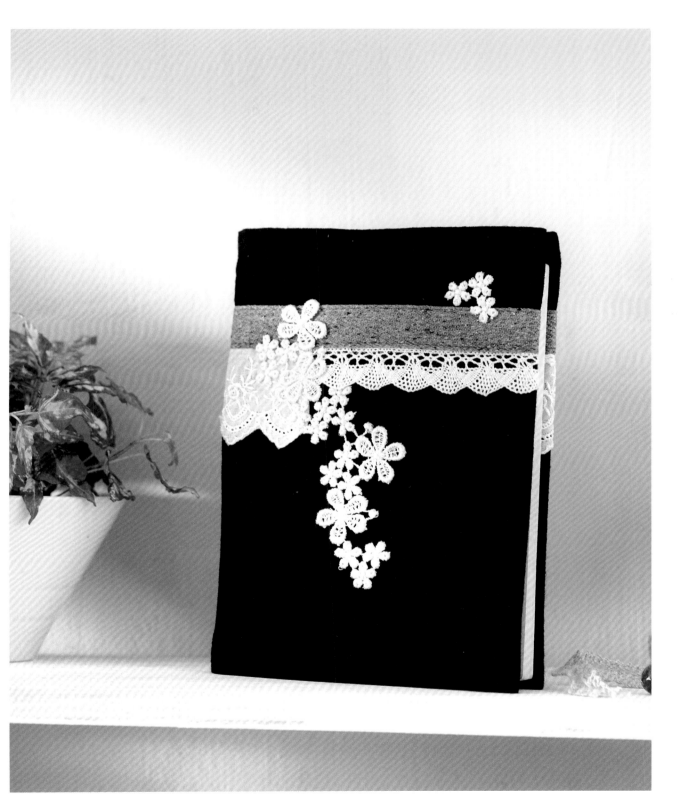

英倫綠格子書套

How to make P.88

Designer Kelly

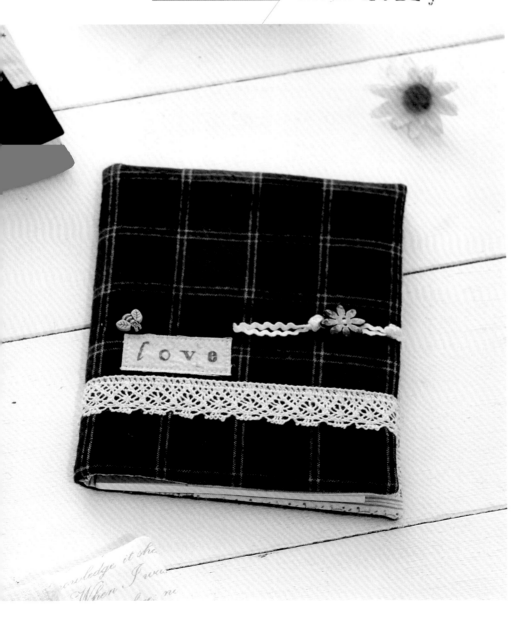

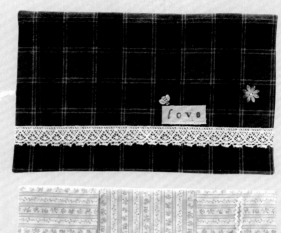

tartan

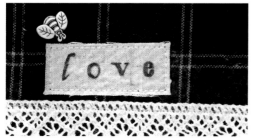

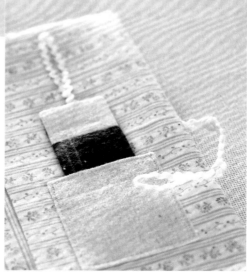

小皇冠書套

How to make P.92

Designer **Kelly**

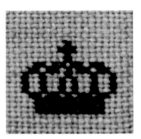

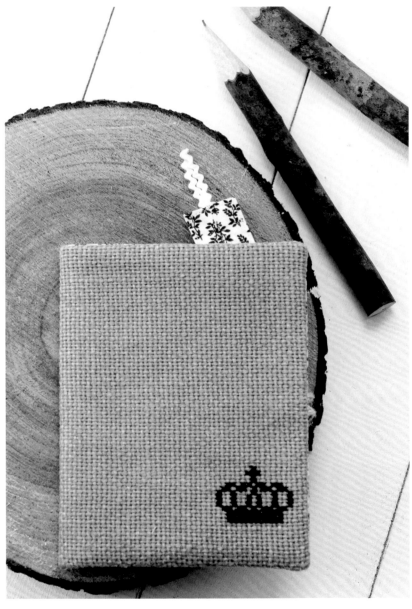

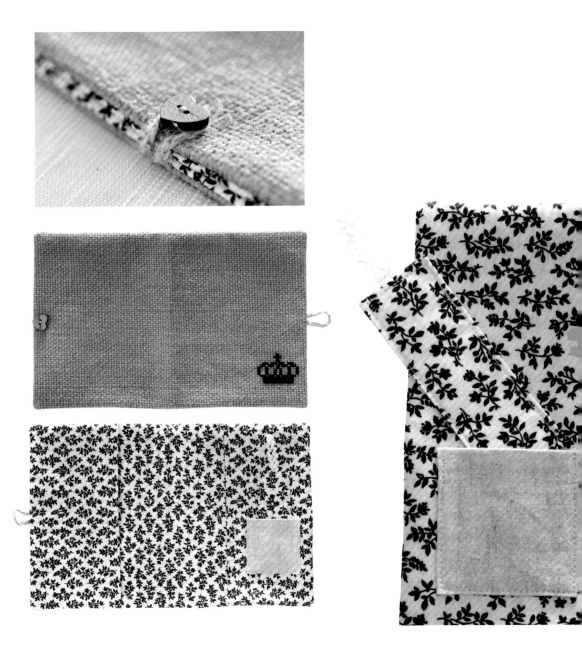

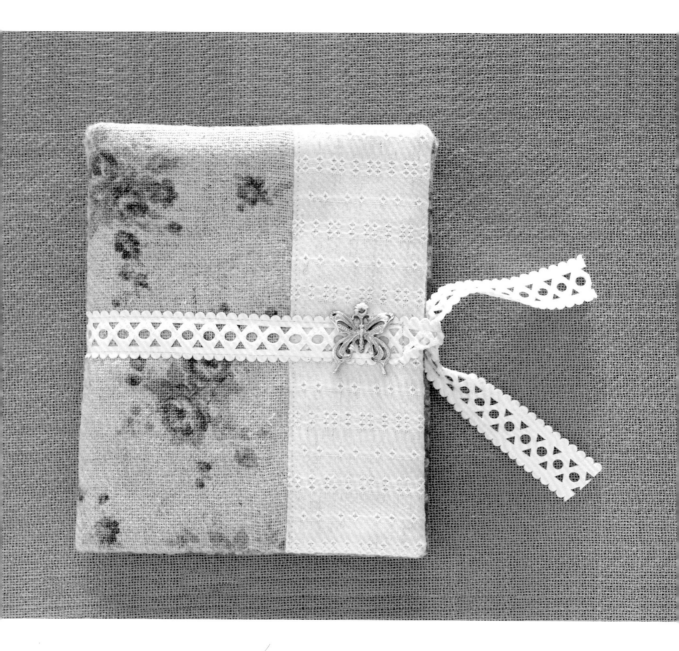

蝴蝶書套

How to make P.95

Designer Kelly

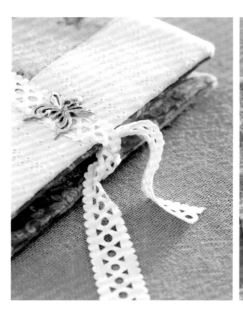

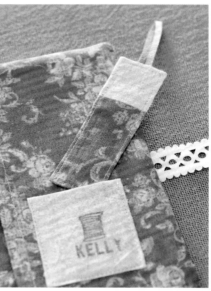

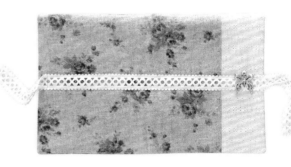

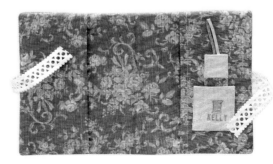

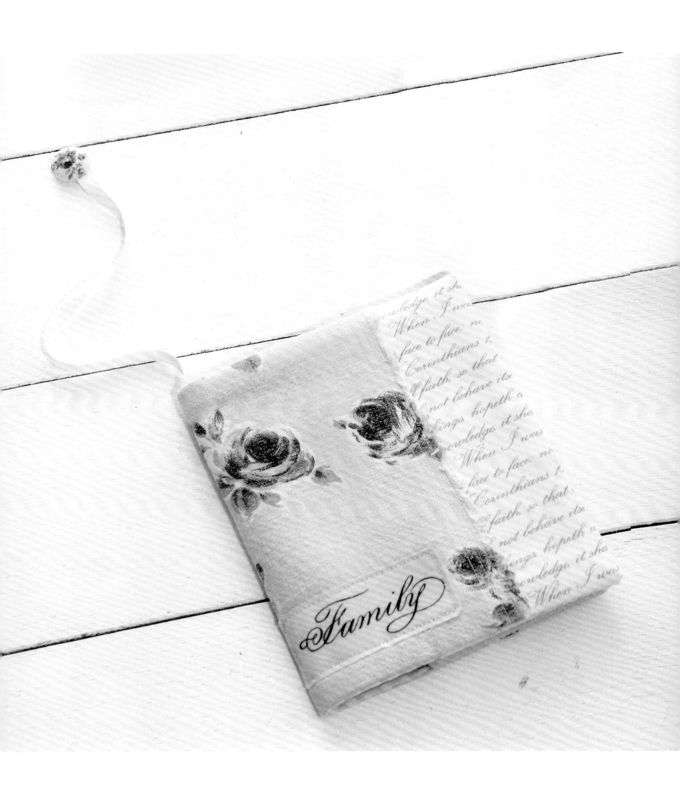

浪漫玫瑰書套

How to make P.99

Designer Kelly

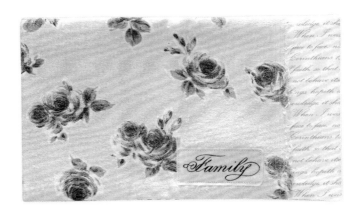

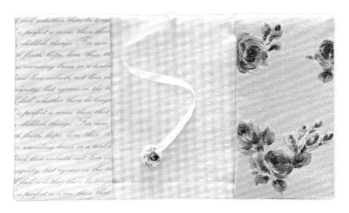

環保牛仔書套

How to make P.102

Designer **Kelly**

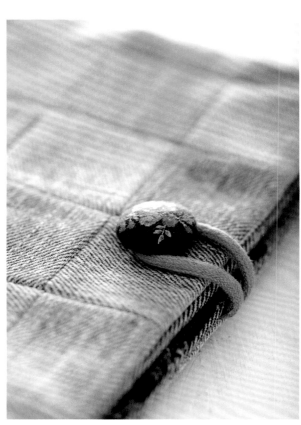

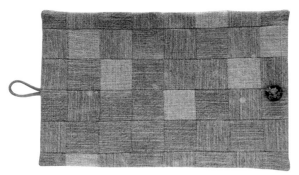

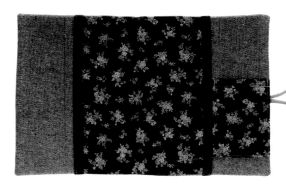

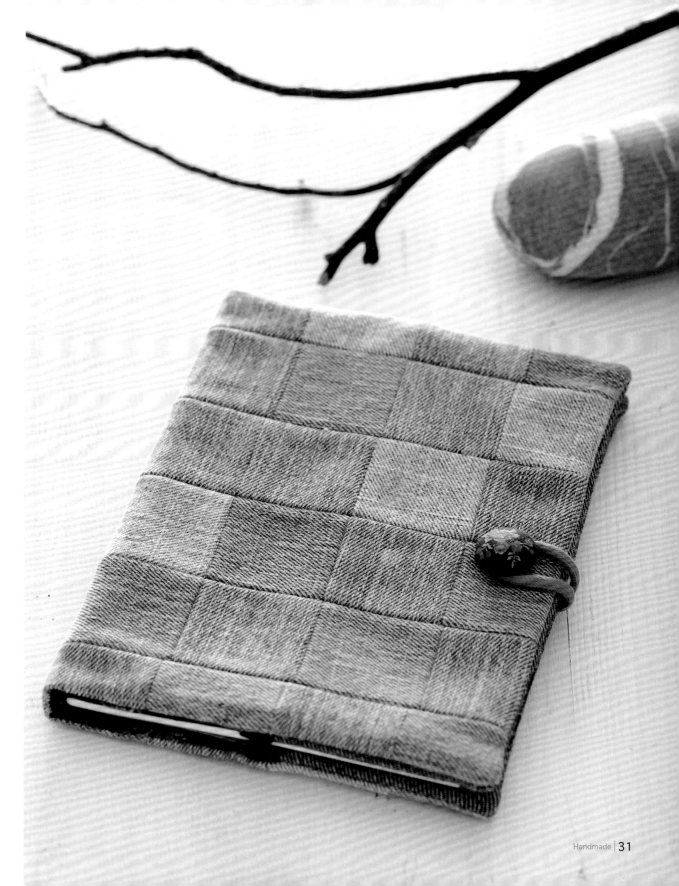

皮與布的對話書套

How to make P.106 Designer **Kelly**

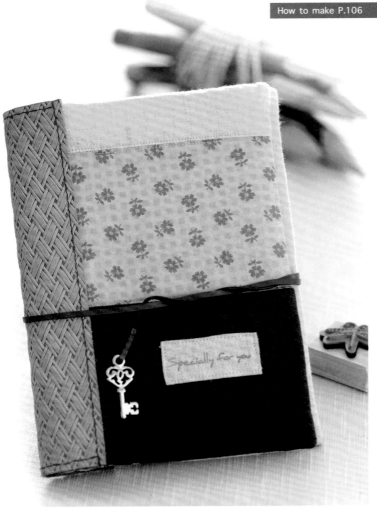

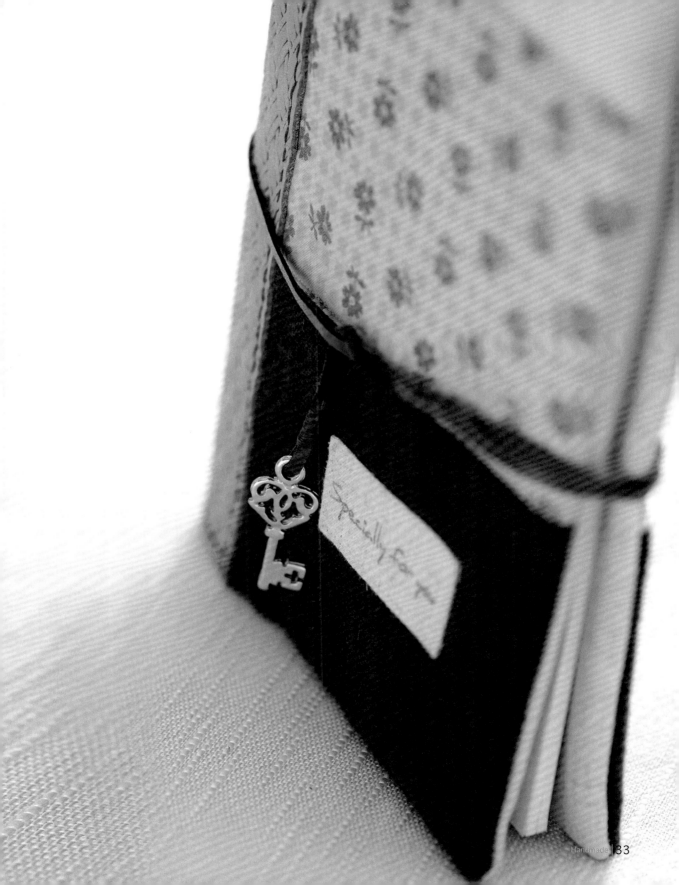

縐褶布書套

How to make P.110

Designer **Kelly**

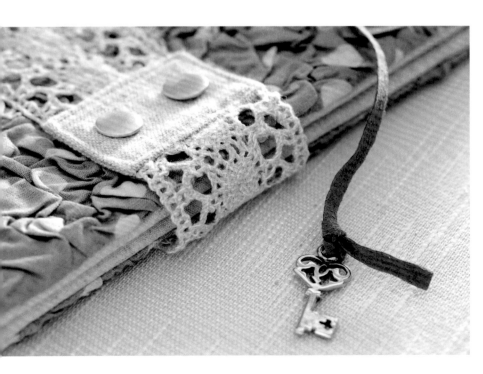

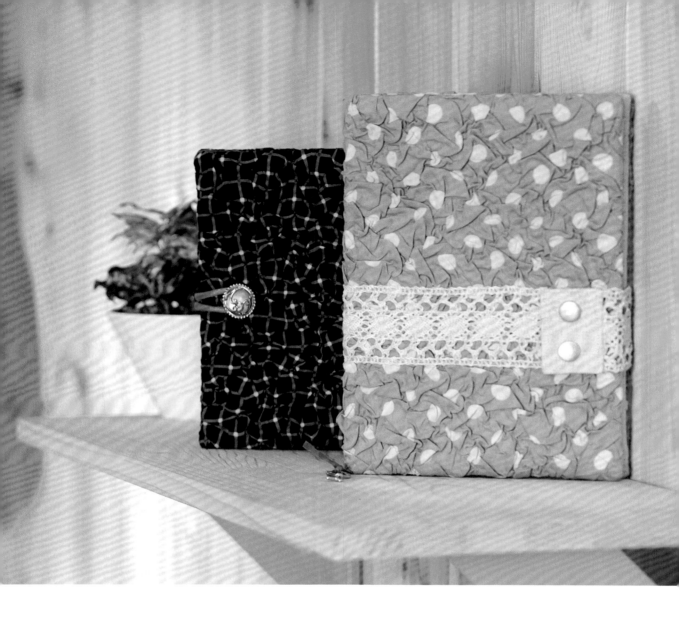

彩繪皮革書套

How to make P.115

Designer Kelly

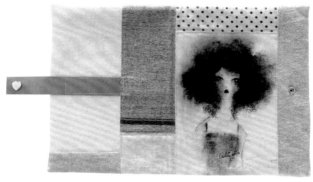

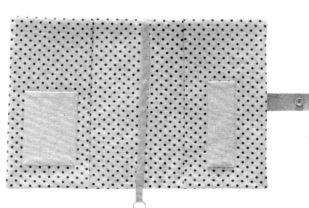

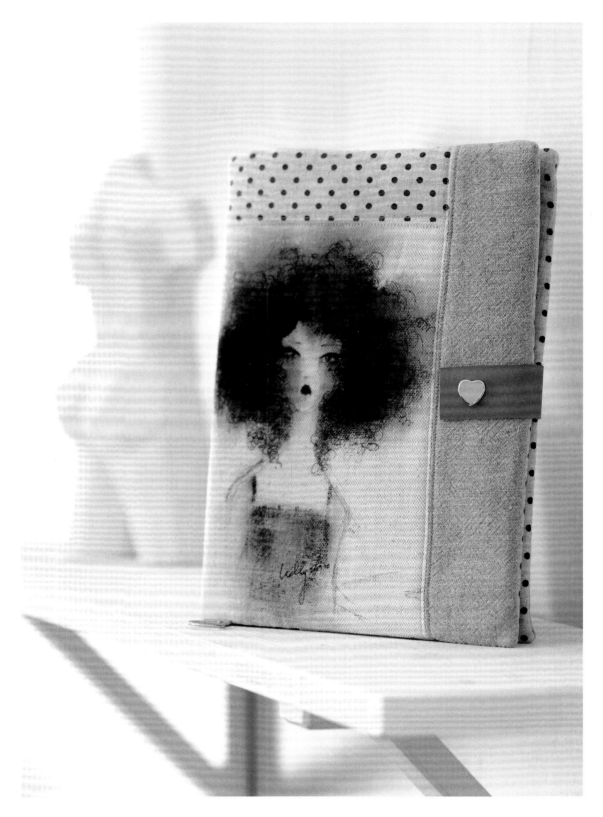

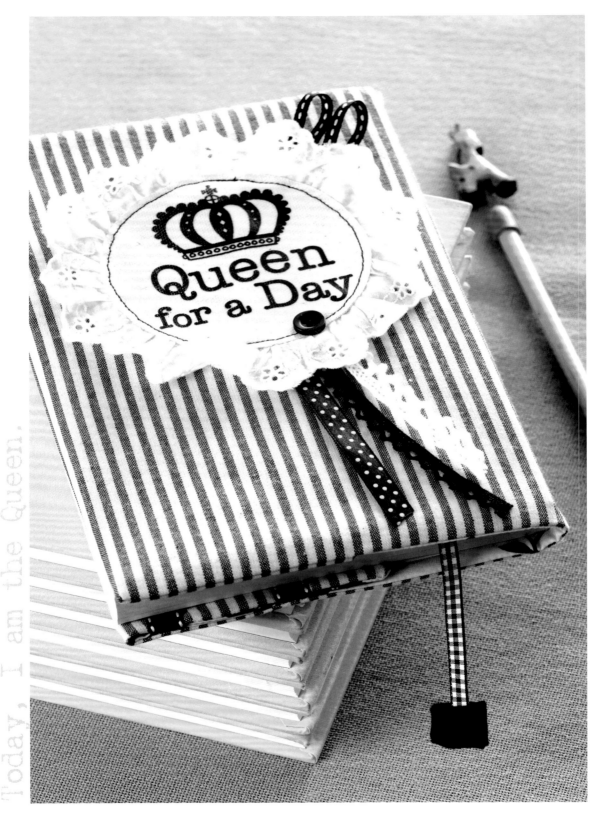

Today, I am the Queen.

黑白條紋書套

How to make P.120 Designer Eve

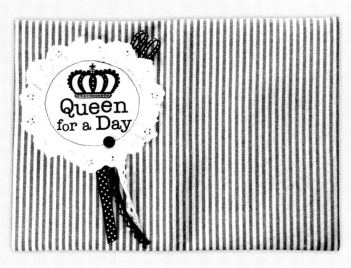

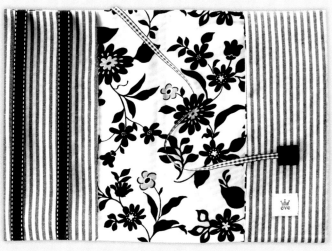

牛仔拼布書套

How to make P.122 Designer Eve

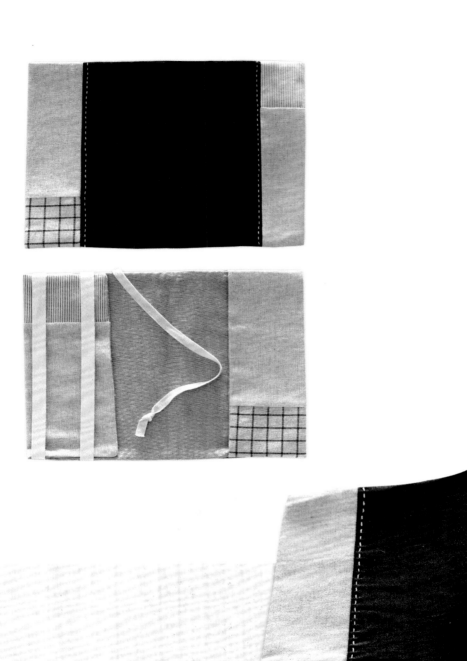

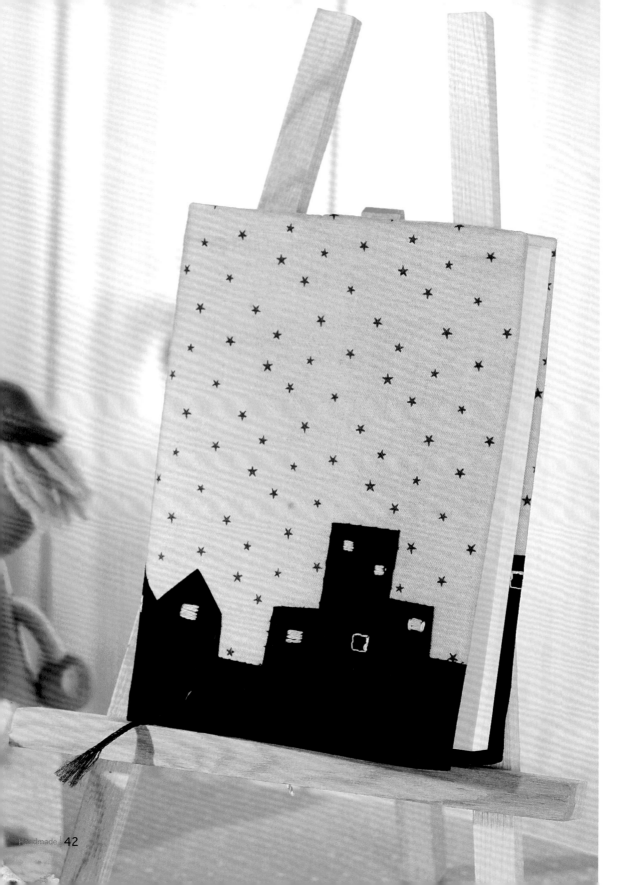

星空筆記本套

How to make P.124 / Designer Eve

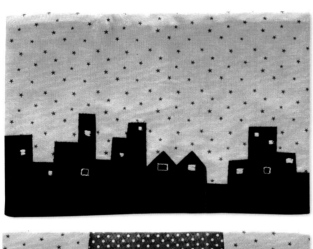

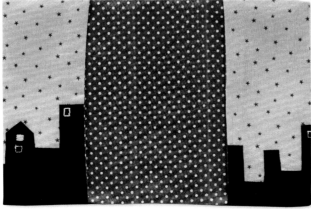

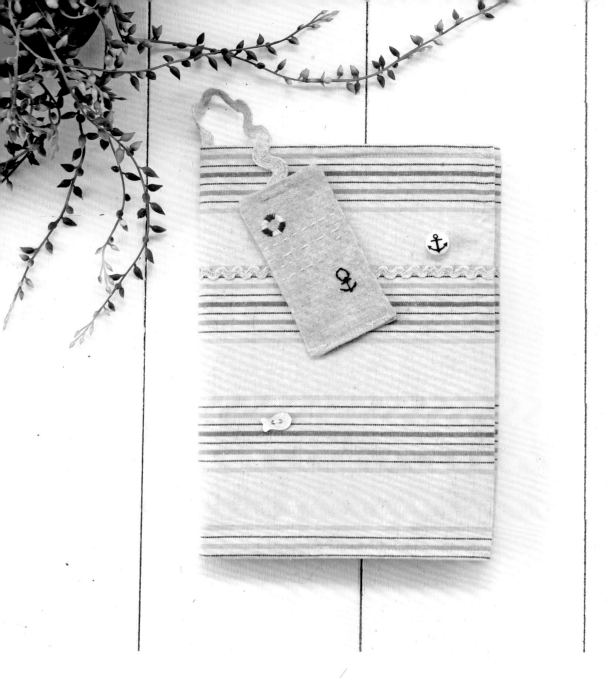

海軍風書套

How to make P.126

Designer Eve

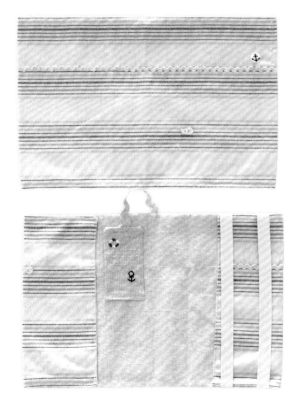

粉紅碎花格子書套

How to make P.128

Designer **Eve**

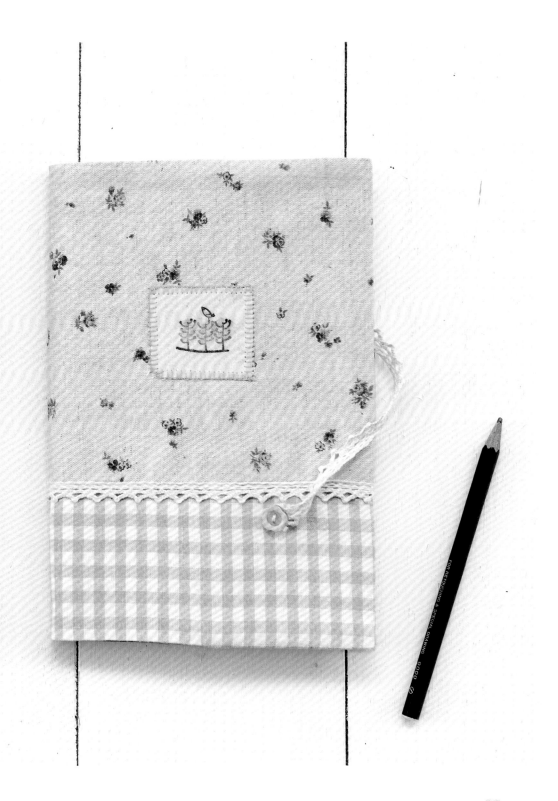

檯燈書套

How to make P.130

Designer **Eve**

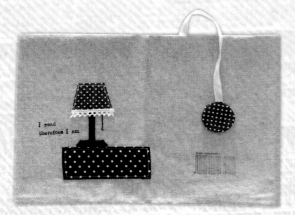

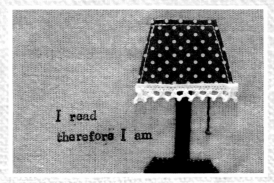

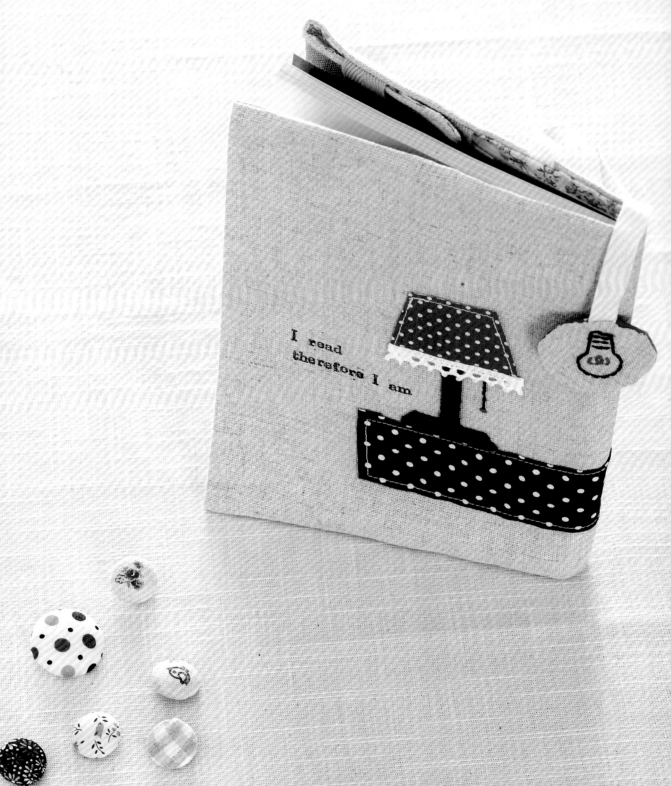

I read
therefore I am

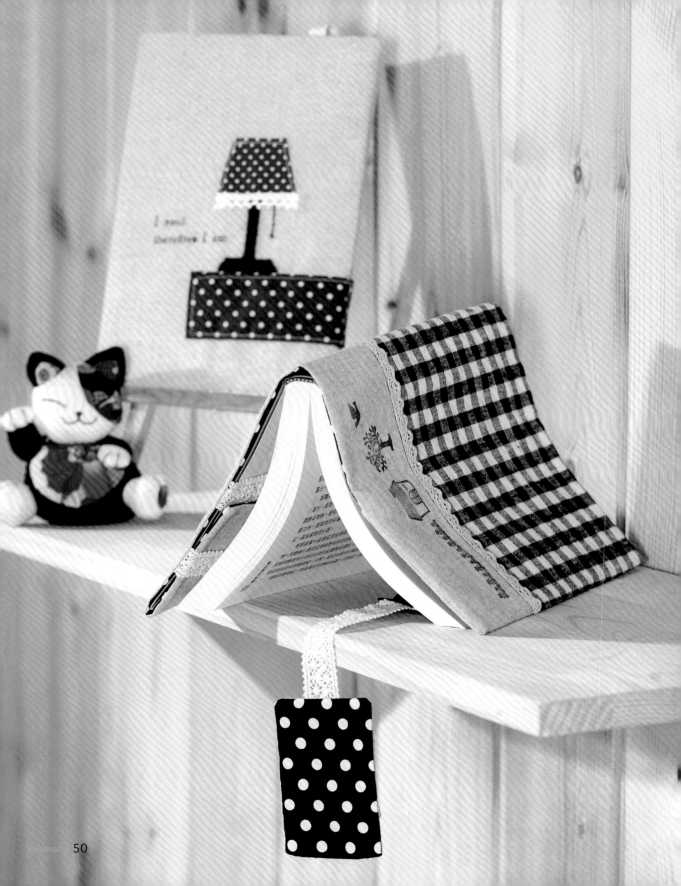

雜貨風格子書套

How to make P.132

Designer **Eve**

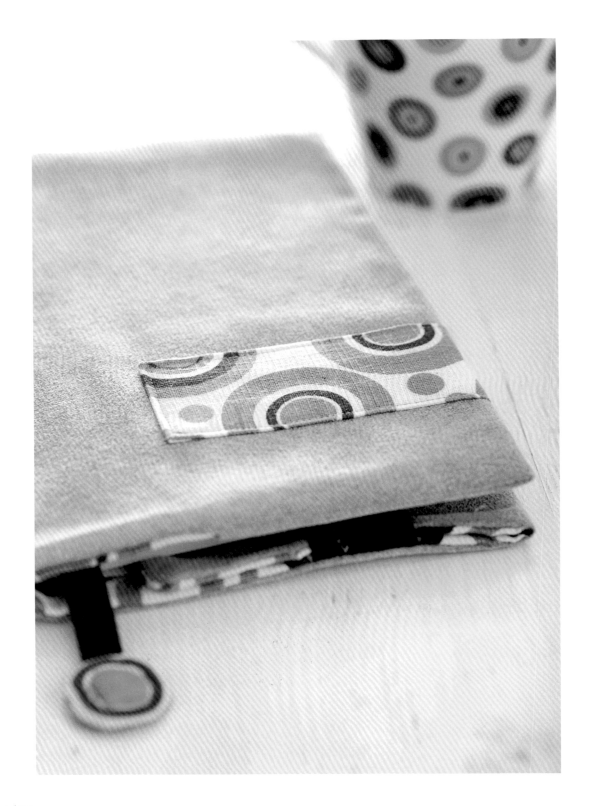

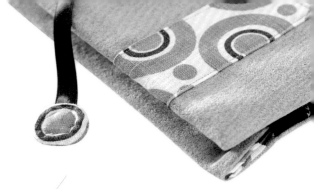

時尚普普風雙面書套

How to make P.134

Designer Dianne

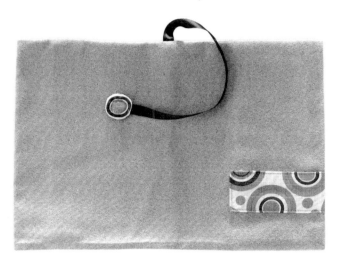

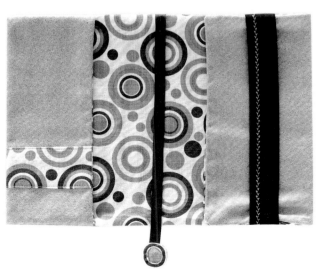

牛仔小鴨書套

How to make P.136

Designer Dianne

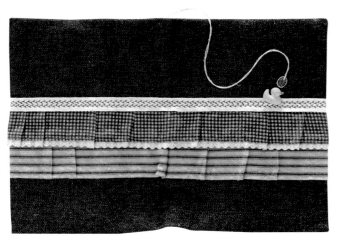

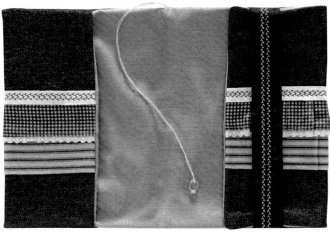

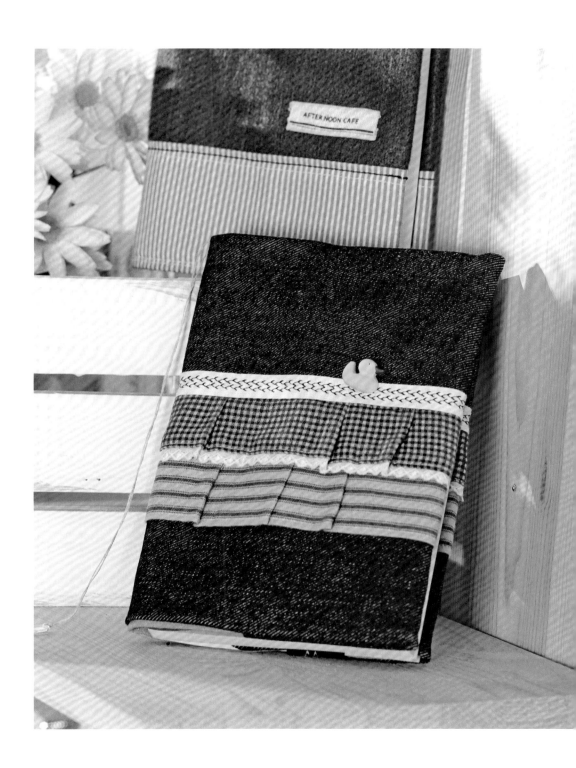

cappuccino

卡布奇諾書套

How to make P.138 Designer Dianne

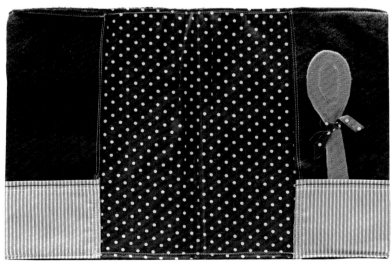

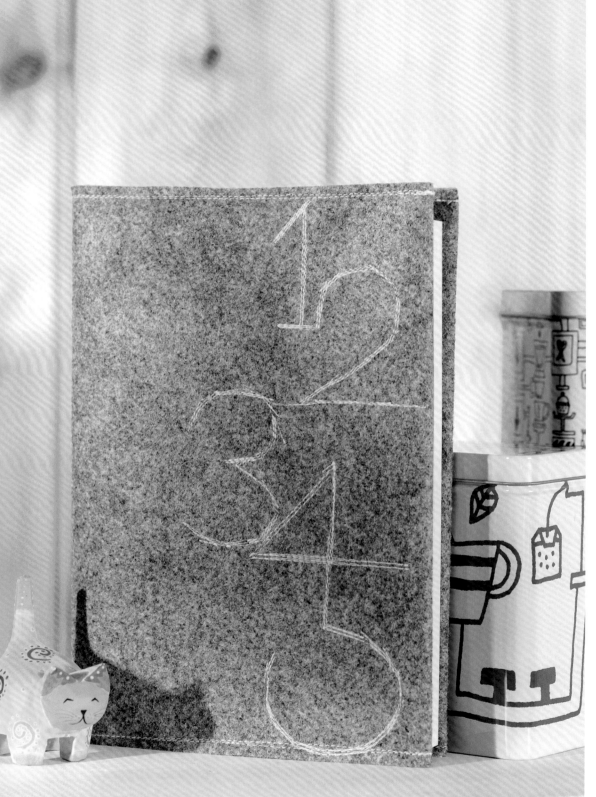

數字書套

How to make P.140

Designer Dianne

和服風書套

How to make P.142

Designer Dianne

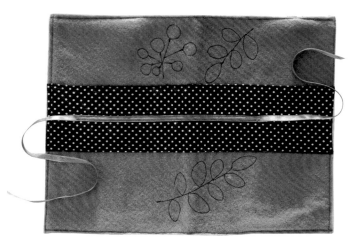

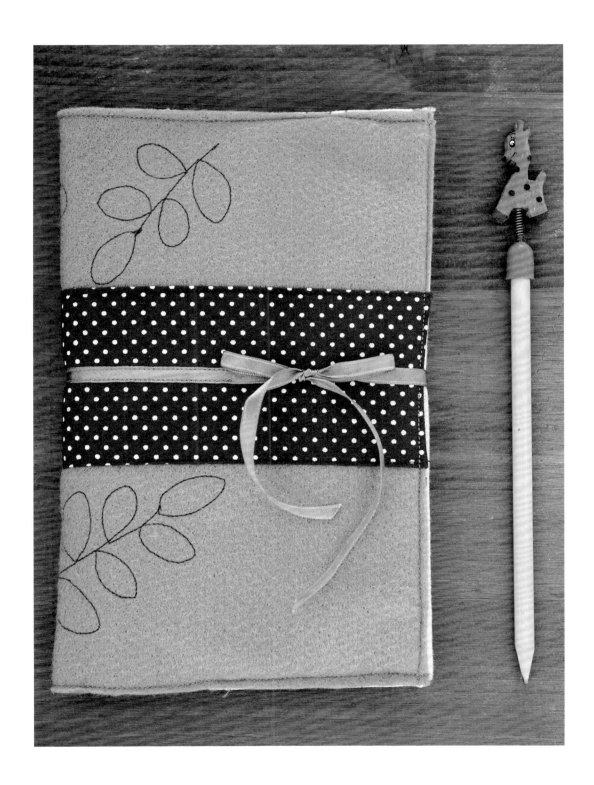

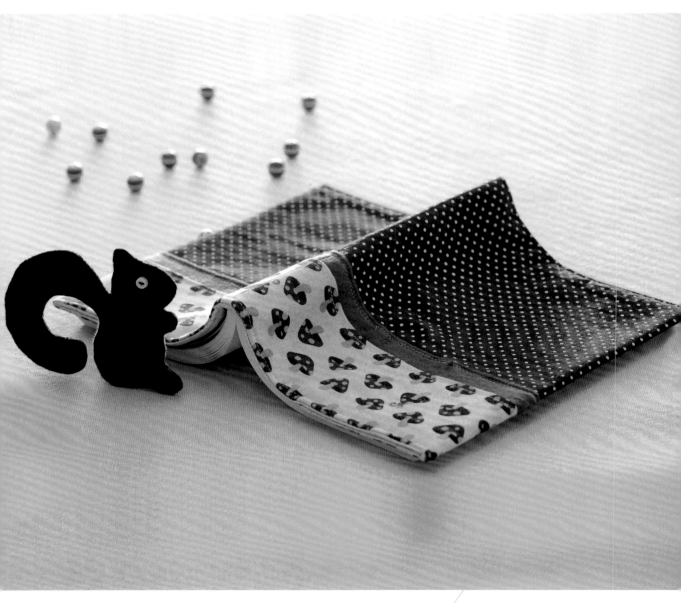

松鼠書套

How to make P.144

Designer Dianne

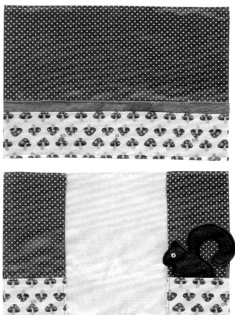

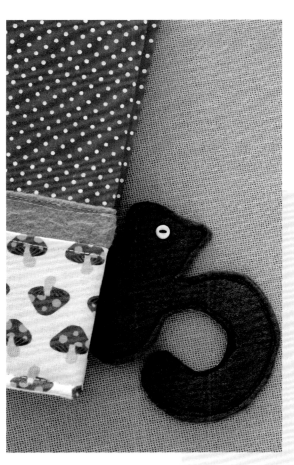

狗 V.S 貓拼布書套

How to make P.146

Designer Ivy

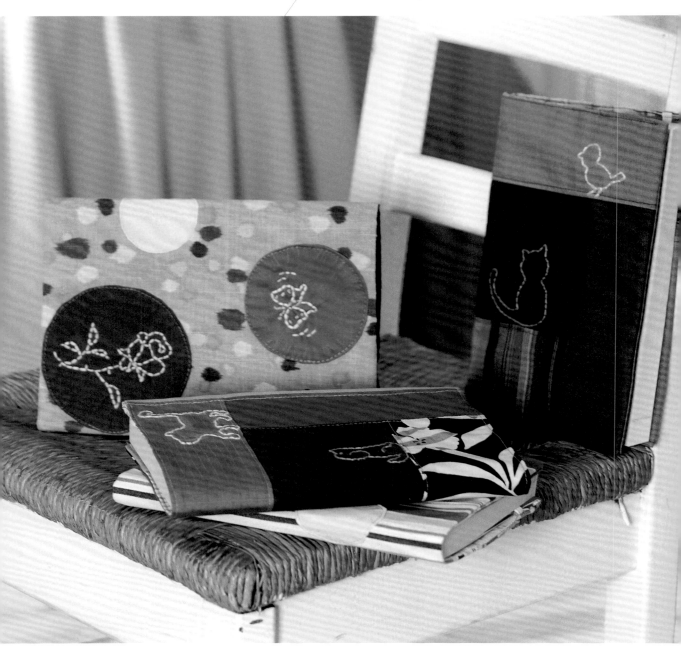

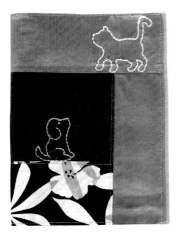

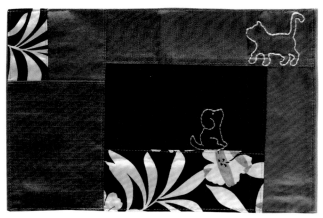

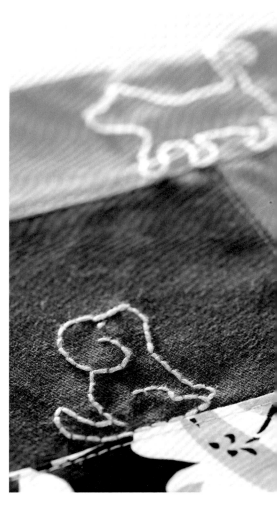

蜜蜂 V.S 花朵貼布書套

How to make P.148

Designer Ivy

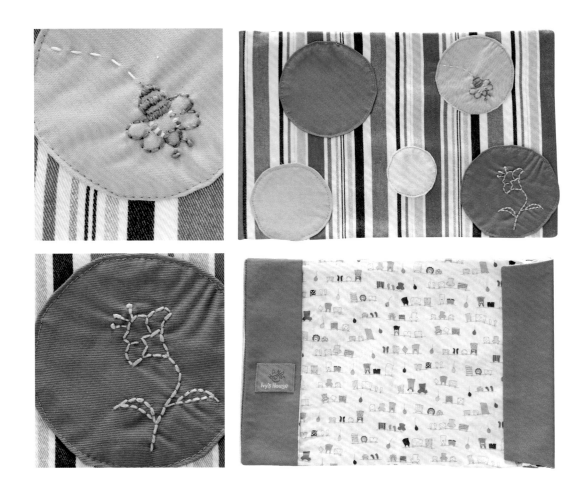

蝴蝶 V.S 玫瑰貼布書套

How to make P.150

Designer Ivy

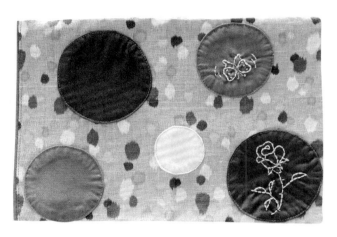

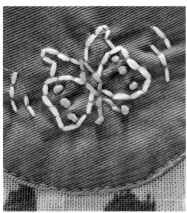

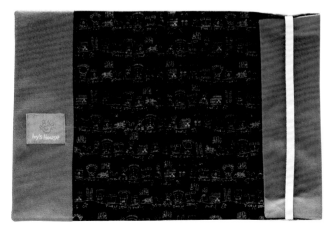

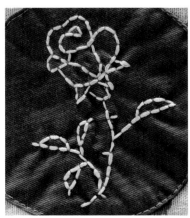

貓 V.S 鳥拼布書套

How to make P.152

Designer Ivy

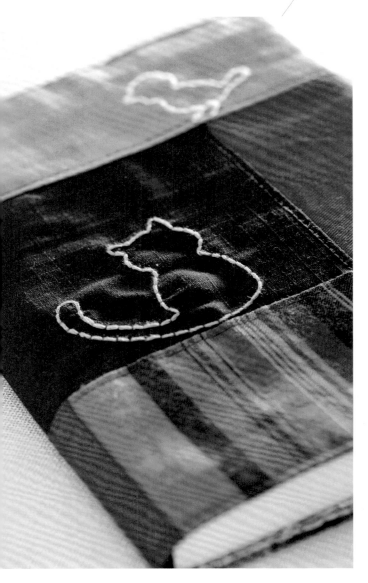

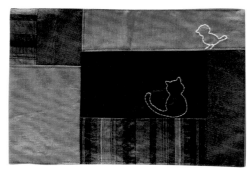

愛心拼布書套

How to make P.154

Designer Ivy

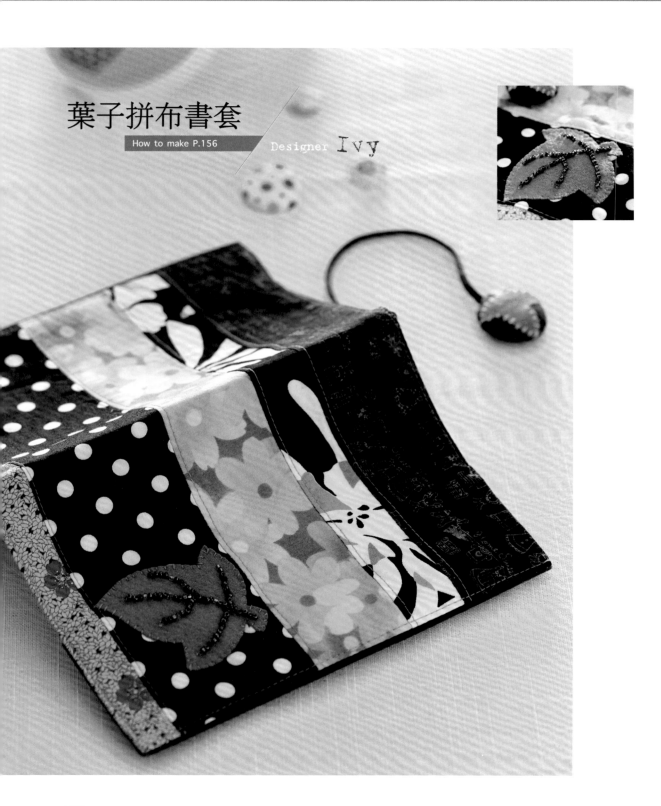

葉子拼布書套

How to make P.156

Designer **Ivy**

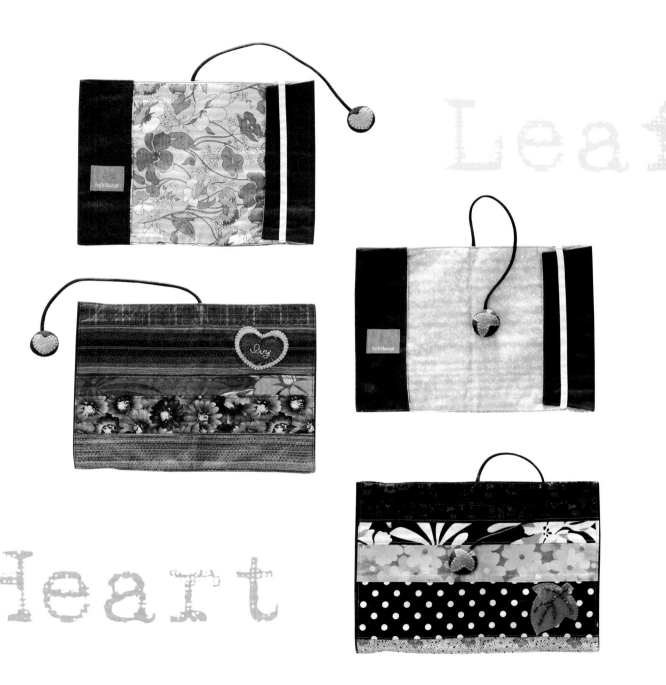

How To Make

基礎針法

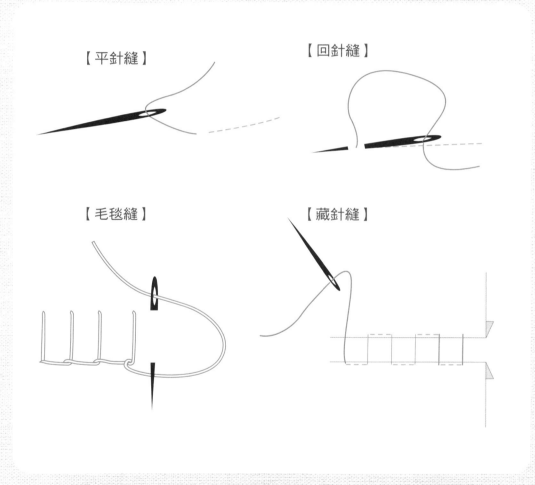

【 平針縫 】

【 回針縫 】

【 毛毯縫 】

【 藏針縫 】

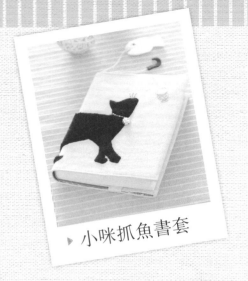

小咪抓魚書套

材料 （完成尺寸：15cm×21cm）

• 米色帆布46cm×20cm　1片
• 藍底點點布46cm×20cm　1片
• 黑色毛布46cm×20cm　1片
• 淺藍、咖啡色不織布　適量
• 棉繩、繡線　適量

step by step

1 將黑色毛布剪成貓咪形狀。

（請依所需比例放大使用）

2 淺藍色不織布剪成小魚形狀2片。

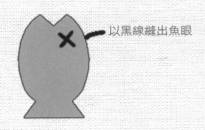

以黑線縫出魚眼

3 咖啡色不織布剪成魚鉤形狀2片。

4 將貓咪形狀車縫固定在表布正中間。

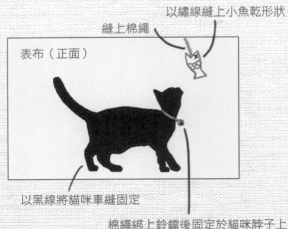

以繡線縫上小魚乾形狀

縫上棉繩

表布（正面）

以黑線將貓咪車縫固定

棉繩綁上鈴鐺後固定於貓咪脖子上

5 將2片藍色小魚及魚鉤分別夾入棉繩後，距圖案邊緣0.2cm處車縫固定。

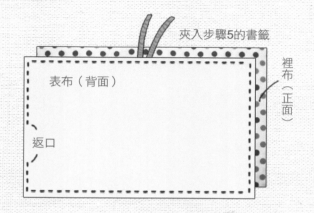

（書籤）

夾入步驟5的書籤

6 表布與裡布正面對正面，縫合四邊後，從返口翻回正面。

表布（背面）

返口

裡布（正面）

7 距邊緣0.2cm處，四邊車縫壓線。

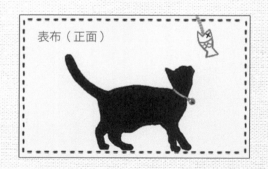

表布（正面）

8 左右各反摺7cm後，上下車縫固定即完成。

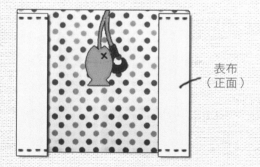

表布（正面）

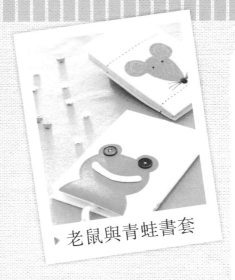

▶ 老鼠與青蛙書套

尺寸較特別的私人藏書，可以為它們量身訂作書套，
打版時要記得多預留空間，才不會最後書放不進書套喔！
以下提供我目前所使用的算法作為參考。

例：高19cm，寬13.5cm，厚1cm的書，
表布與裡布所需尺寸的算法為——
布幅寬＝（13.5cm×2）＋（7cm×2）＋ 1cm ＋ 1.5cm

| 書封＋書底 | 書褶，可依需要作加減調整 | 厚度 | 要多加1.5cm左右的空間 |

布幅高＝19cm ＋ 1.5cm
＊記得剪表、裡布時，四邊還要多各留1cm的縫份喔！

step by step

【老鼠與乳酪】

1

a. 以灰色不織布剪一個老鼠頭車縫在較厚的胚布上，取黑線以結粒繡方式手縫上眼睛＆以黑鈕釦作為鼻子，最後以布用顏料畫上鬍子。

b. 黃色不織布剪成乳酪車縫在胚布上，取橘色繡線以回針縫出氣室。

c. 以布用顏料畫出貓咪，最後以各色繡線平針縫出線條。

2

點點裡布（正面）

返口

表布（背面）

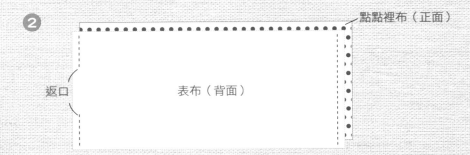

③

表布（背面）

邊緣內摺7cm後，車縫上下兩邊，從返口翻回正面，以藏針縫縫合返口。

【青蛙與池塘】

①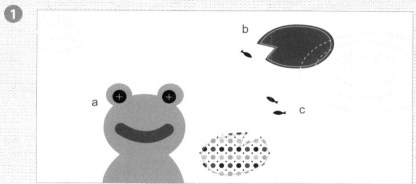

a. 綠色不織布剪成大頭蛙，車縫於胚布上，縫上兩顆黑鈕釦作眼睛。紅色不織布剪成嘴巴，以保麗龍膠黏在青蛙臉上。

b. 深綠色不織布與點點布剪成蓮葉，車縫於胚布上。

c. 以布用顏料畫上小魚和漣漪。

②③ 作法步驟與老鼠乳酪完全相同。

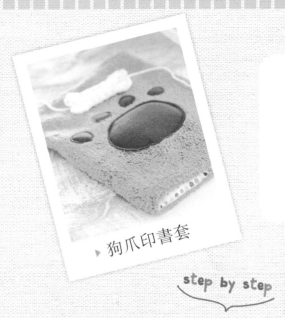

▶ 狗爪印書套

🐾材料（完成尺寸：15cm×21cm）

• 咖啡色毛布46cm×20cm　1片
• 咖啡色點點布46cm×20cm　1片
• 深咖啡色、白色不織布　　適量
• 棉繩25cm　1條
•　填充棉花　適量

step by step

1 將2片不織布分別裁成狗掌及狗骨頭形狀。

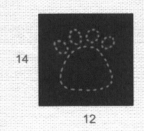

14

12

14

16

白色不織布

2 將狗掌及大骨頭分別縫在毛布（表布）左右兩側，一邊縫一邊塞入棉花，讓其有膨鬆立體感。

表布（正面）

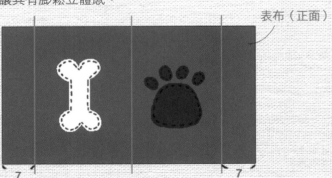

7

7

③ 將棉繩夾入2片骨頭（小）中間後，
進行縫合。

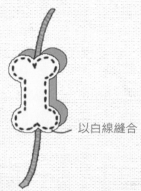

以白線縫合

④ 表布與裡布正面對正面，縫合四邊後，
從返口翻回正面。

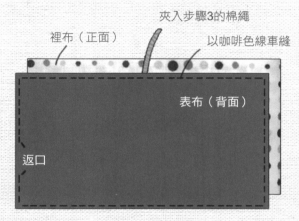

夾入步驟3的棉繩

裡布（正面）

以咖啡色線車縫

表布（背面）

返口

⑤ 距布邊0.2cm處，四邊車縫壓線。

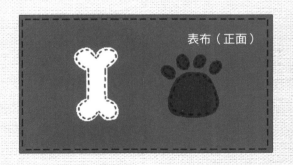

表布（正面）

⑥ 左右各反摺7cm後，上下車縫固定。

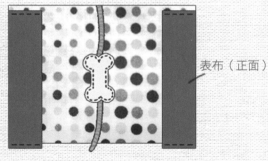

表布（正面）

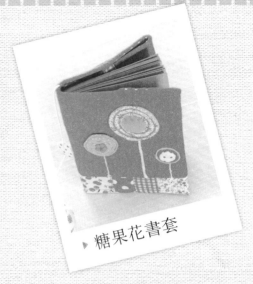

▶ 糖果花書套

🐰材料（完成尺寸：15cm×21cm）

• 紅色毛布42cm×20cm　1片
• 紅色點點布42cm×20cm　1片
• 花布4.5cm×4cm　　12片
• 花布、不織布　各3片
• 棉繩　適量

step by step

1 將12片花布正面對正面拼成一長條。

4

2 將花布條與紅色毛布接合。

毛布（正面）

背面

3.7

再將花布條翻回正面壓線固定。

毛布（正面）

壓線

正面

3 將花布及不織布各剪出3個尺寸
的圓型。

直徑6.5cm　　直徑5cm　　直徑3.5cm

4 將同尺寸花布與不織布正面對正面縫
合,再於不織布背面開返口,翻回正面
後將返口縫合。

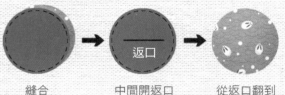

縫合　　　　中間開返口　　　從返口翻到
正面翻口

5 可自由在3個圓上面作裝飾。

6 棉繩剪成9cm、7cm、4cm後車縫固定,
將步驟5的3個圓以保麗龍膠黏上。

7 表布與裡布正面對正面,縫合四邊
後,從返口翻回正面,四邊壓線。

夾入棉繩

裡布(正面)

返口

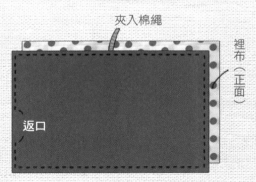

8 左右各反摺7cm後,上下車縫固定即
完成。

毛布(正面)

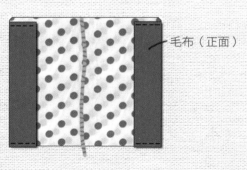

▶ 童書書套

🐝材料（完成尺寸：24cm×25cm）

- 米色帆布60cm×26.5cm　1片
- 黃色直條文棉布60cm×26.5cm　1片
- 各色不織布8cm×8cm　18片
- 各色不織布　適量
- 保麗龍膠

step by step

① 先在米色帆布上畫好8cm×8cm的格線，並在空格上標示顏色代號。

（B：藍　G：綠　O：橘　R：紅　P：粉紅）

G	B	O	G	R	O
P	O	R	B	P	G
R	B	G	P	B	O

表布（正面）

② 將8cm×8cm不織布按照位置車縫在表布上。

距布邊0.5cm處以白線車縫固定

③ 將其他顏色不織布剪成喜歡的圖案。

ABC123🍄

圖案要小於7cm×7cm

將圖案以保麗龍膠分別黏在方形不織布的正中間

④ 表布與裡布正面對正面，縫合四邊後，從返口翻回正面。

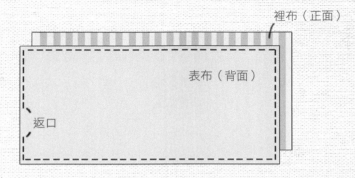

裡布（正面）

表布（背面）

返口

⑤ 距離布邊0.2cm處，四邊車縫壓線。

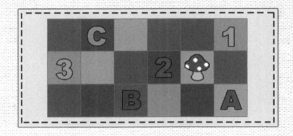

⑥ 左右各反摺5cm後，上下車縫固定即完成。

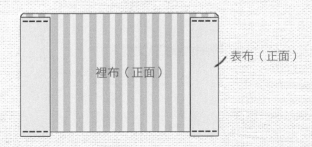

表布（正面）

裡布（正面）

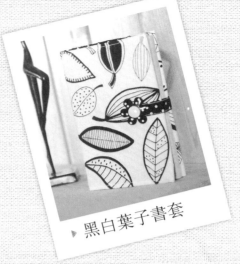

▶ 黑白葉子書套

🦊 材料（完成尺寸：13cm×19cm）

• 黑白葉子印花布42cm×20cm　　1片

• 黑色點點布42cm×20cm　　1片

• 黑色點點布條11cm×4cm　　1片

• 棉繩25cm　1條

• 直徑1.5cm暗釦　　1組

• 塑膠裝飾花　　1枚

• 保麗龍膠

step by step

① 將4cm黑白點點布條對摺車縫，翻回正面後，四邊車縫壓線。

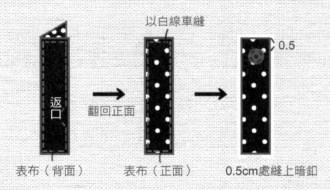

返口

表布（背面）

→ 翻回正面

以白線車縫

表布（正面）

→

0.5

0.5cm處縫上暗釦

② 表布與裡布正面對正面，縫合四邊後，從返口翻回正面。

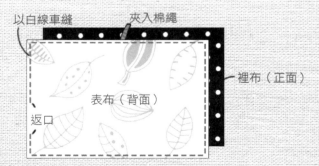

以白線車縫　　夾入棉繩

裡布（正面）

表布（背面）

返口

③ 距布邊0.2cm處，四邊車縫壓線。

以白線車縫

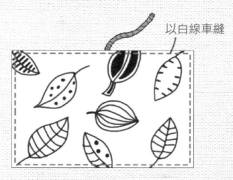

④ 左右各反摺7cm後，上下車縫固定。

以白線車縫

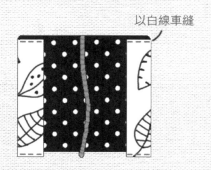

⑤ 以保麗龍膠將裝飾塑膠花黏在步驟1的布條上。

正面　　　　　背面

⑥ 將步驟5及暗釦固定在步驟3的書套主體上。

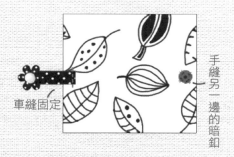

車縫固定

手縫另一邊的暗釦

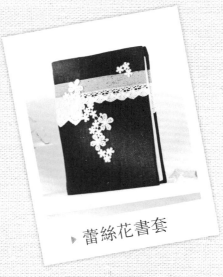

▶ 蕾絲花書套

🐰材料（完成尺寸：32cm×21cm）

表布
- 黑色古木棉53cm×23cm　　1片（四周含縫份1cm）
- 蕾絲A・寬5cm×長24cm　　1條
- 　　B・寬2.5cm×長18cm　　1條
- 　　C・寬0.7cm×長15cm　　1條
- 　　大花　5枚・小花　18枚（可依喜好調整數量）
- 灰色毛料緞帶　寬2cm×長53cm　1條
- 長蕾絲　寬2.5cm×長23cm

裡布
- 碎花棉布53cm×23cm　1片（四周含縫份1cm）

★ 版型（不含縫份）

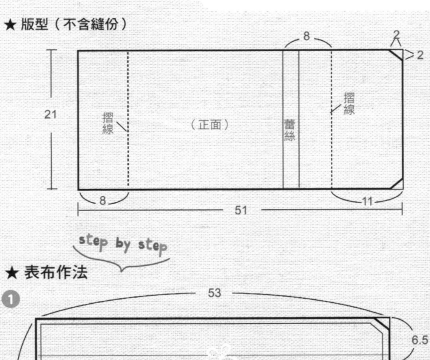

step by step

★ 表布作法

1

將蕾絲B、A、C依序車縫固定在黑色古木棉上，再將灰色毛料緞帶2cm×53cm固定在黑古木棉上，縫上大、小蕾絲花（可依自己喜好調整）。

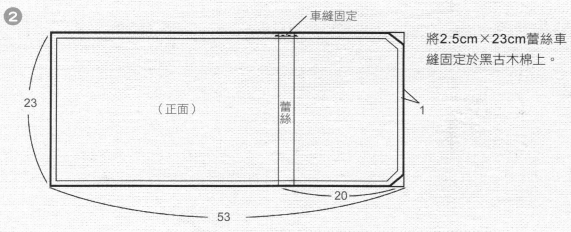

2

車縫固定

23　（正面）　蕾絲　1

20

53

將2.5cm×23cm蕾絲車縫固定於黑古木棉上。

★ 縫合表布與裡布

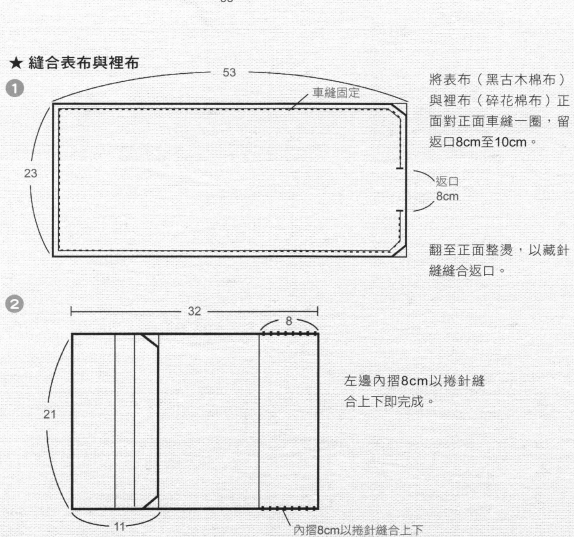

1

53

車縫固定

23

返口
8cm

將表布（黑古木棉布）與裡布（碎花棉布）正面對正面車縫一圈，留返口8cm至10cm。

翻至正面整燙，以藏針縫縫合返口。

2

32

8

21

11

左邊內摺8cm以捲針縫合上下即完成。

內摺8cm以捲針縫合上下

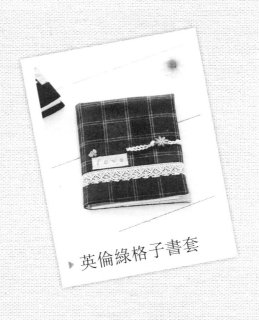

英倫綠格子書套

🧵**材料**（完成尺寸：25cm×16cm）

表布

- 綠格子布27cm×18cm　　1片（四周含縫份1cm）
- 單面膠棉25cm×16cm　　1片（不含縫份）
- 蕾絲 寬2cm×長27cm　　1條
- 布標籤（完成尺寸2cm×4.5cm）
 麻布3cm×5.5cm　　1片（四周含0.5cm縫份）
 ※可使用市售數字、英文印章蓋在麻布上使用
- 花型釦、蜜蜂釦　　各1個
- 細蕾絲 寬0.2至0.3cm×長30cm　　1條

裡布

- 碎花棉布27cm×18cm　　1片（四周含縫份1cm）
- 碎花棉花18cm×18cm　　2片（四周含縫份1cm）
- 麻布小口袋（完成尺寸5cm×5cm）
 11.5cm×6.5cm　　1片（四周含0.7cm縫份）
- 布書籤（完成尺寸3cm×8.5cm）
 麻布4.5cm×3.5cm　　1片（四周含0.7cm縫份）
- 綠格子布4.5cm×16.5cm　1片（四周含0.7cm縫份）
- 細蕾絲寬0.2至0.3cm　　10cm左右

step by step

★ 表布作法

❶

固定細蕾絲

（正面）

9

18

1.5　0.5

蕾絲

5.5

27

在綠格子布上車縫固定蕾
絲及細蕾絲。

整燙布標籤縫份，距0.2cm
處車縫固定。

❷ 在綠格子布背面燙上不含縫份的單面膠棉，即完成表布。

★ 裡布作法

1

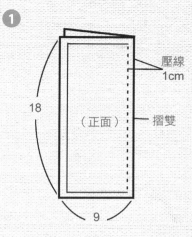

壓線
1cm

18

（正面）———摺雙

9

將兩片碎花棉布摺雙&壓線。

2 製作麻布小口袋，完成尺寸5cm×5cm。

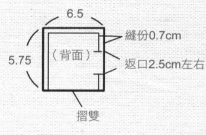

6.5

縫份0.7cm

（背面）

5.75

返口2.5cm左右

摺雙

將麻布對摺成6.5cm×5.75cm，留2.5cm左右返口，ㄇ
字形車縫固定，再翻至正面整燙，
將返口以藏針縫縫合。

5

壓線

5 （正面）

於正面上端1cm處壓線。

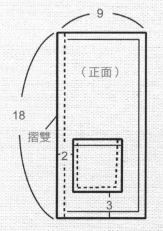

9

（正面）

18

摺雙

2

3

將口袋固定在右側摺雙的棉布上，距0.2cm至0.3cm處
車縫ㄩ字形，即完成口袋。

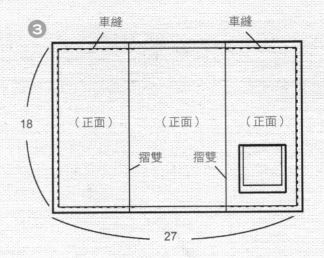

3

車縫　　　車縫

18

（正面）　（正面）　（正面）

摺雙　摺雙

27

將對摺的兩片碎花棉布，車縫固定於 27cm×18cm碎花棉布左右兩側。

★ 縫合表布與裡布

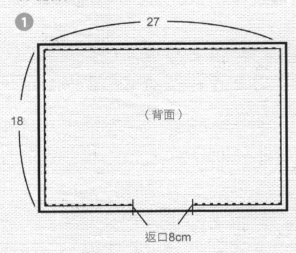

1

27

18

（背面）

返口8cm

將表布（綠格子布）＆裡布（碎花棉布）正面對正面，下端留8cm返口車縫一圈，再翻至正面，以藏針縫縫合返口，進行整燙。

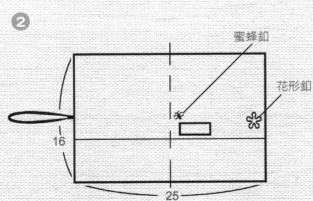

2

蜜蜂釦

花形釦

16

25

縫上花形釦＆蜜蜂釦即完成。

★ 布書籤作法

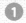

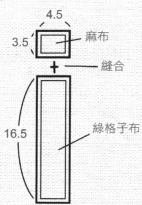

縫合麻布＆綠格子布（縫份0.7cm）。

在正面上端將細蕾絲對摺車縫固定。

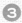

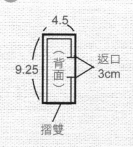

正面相對摺雙後，留3cm返口以ㄇ字形車縫固定，再翻至正面，以藏針縫縫合返口。最後壓一圈0.2cm臨邊線即完成。

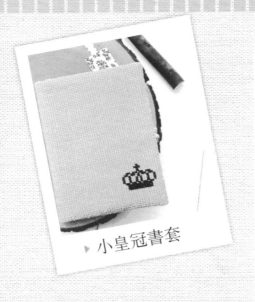

▶ 小皇冠書套

👑 **材料** （完成尺寸：26cm×17cm）

表布

• 麻布28cm×19cm　　1片（四周含縫份1cm）

• 麻繩9cm　　1條

• 1.5cm心形釦　　1枚

• 黑色繡線　　少許

裡布

• 白底葉紋棉布28cm×19cm　　1片（四周含縫份1cm）

• 白底葉紋棉布18cm×19cm　　2片（四周含縫份1cm）

• 小口袋　米色胚布11.5cm×6.5cm

　1片（四周含0.7cm縫份）

• 布書籤　白色葉子棉布4.5cm×18.5cm

　1片（四周含0.7cm縫份）

• 布書籤用蕾絲9cm　　1條（可依喜好調整）

step by step

★ **表布作法**

1

縫份1cm

麻布（正面）

6

6

取兩股黑色繡線以十字繡在麻布上
繡製皇冠。

2

麻布（正面）

1/2

1/2

在麻布正面右邊1/2處將麻繩車縫固定。

★ 裡布作法

1

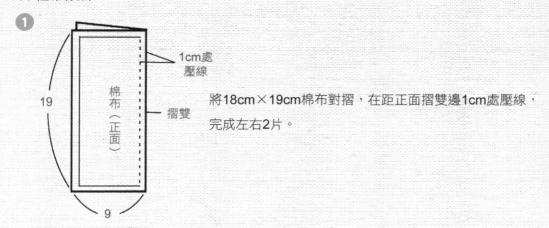

1cm處
壓線

19

棉布
（正面）

摺雙

9

將18cm×19cm棉布對摺，在距正面摺雙邊1cm處壓線，
完成左右2片。

2 先製作麻布小口袋完成尺寸5cm×5cm

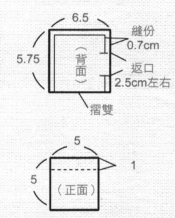

6.5

縫份
0.7cm

5.75

（背面）

返口
2.5cm左右

摺雙

將麻布對摺成
6.5cm×5.75cm，
留2.5cm左右返口
車縫ㄇ字形固定，
再翻至正面整燙，
將返口藏針縫縫合。

5

5

（正面）

1

在正面上端1cm處
壓線。

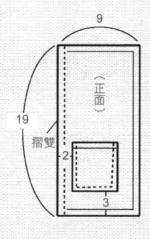

9

（正面）

19

摺雙

2

3

將口袋固定在右側
摺雙棉布上，距
0.2cm至0.3cm處
以ㄩ字形車縫固定
後即完成。

3

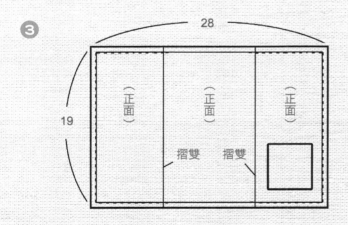

28

19

（正面）

（正面）

（正面）

摺雙 摺雙

將兩片摺雙布車縫固定在白底葉紋
棉布（28cm×19cm）左右兩邊。

★ 縫合表布與裡布

1

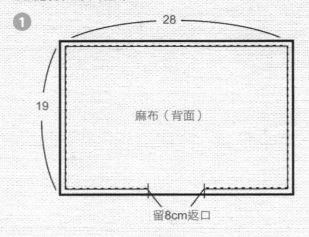

28

19

麻布（背面）

留8cm返口

將表布（麻布）&裡布（棉布）正面對正面車縫一圈，在下端留8cm返口。

2

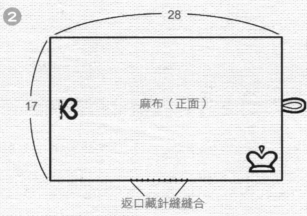

28

17

麻布（正面）

返口藏針縫縫合

翻至正面，藏針縫縫合返口，並在右邊縫上心形木釦即完成。

★ 布書籤作法

1

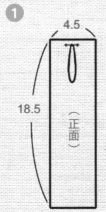

4.5

18.5

（正面）

在正面上端將蕾絲對摺車縫固定。

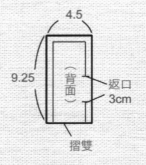

4.5

9.25

（背面）

返口
3cm

摺雙

正面相對摺雙後，留3cm返口以ㄇ字形車縫固定，再翻至正面藏針縫合返口。最後壓一圈0.2cm臨邊線即完成。

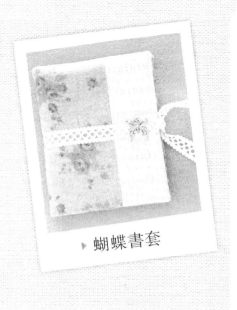

▶ 蝴蝶書套

🦋 材料 （完成尺寸：25cm×16cm）

表布

- 玫瑰麻布22cm×18cm　1片（四周含縫份1cm）
- 單面膠棉25cm×16cm　1片（四周不含縫份）
- 蕾絲棉布7cm×18cm　1片（四周含縫份1cm）
- 白色麂皮　寬1.8cm×長45cm　1條
- 金屬蝴蝶　1個

裡布

- 淺咖啡棉布27cm×18cm　1片（四周含縫份1cm）
- 淺咖啡棉布18cm×18cm　2片（四周含縫份1cm）
- 小口袋 麻布（完成尺寸5cm×5cm）
 11.5cm×6.5cm　1片（四周含0.7cm縫份）
- 布書籤（完成尺寸3cm×8.5cm）
 麻布4.5cm×3.5cm　1片（四周含0.7cm縫份）
 淺咖啡棉布4.5cm×16.5cm
 1片（四周含0.7cm縫份）
- 麂皮繩　寬0.3cm×長10cm　1條

step by step

★ 表布作法

①

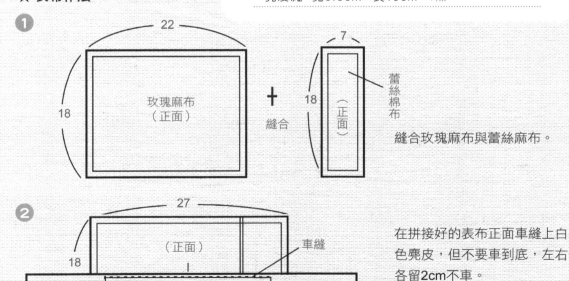

22
玫瑰麻布（正面）
18

＋ 縫合

7
18
（正面）
蕾絲棉布

縫合玫瑰麻布與蕾絲麻布。

②

27
（正面）
車縫
18
白色麂皮
2　　2

在拼接好的表布正面車縫上白色麂皮，但不要車到底，左右各留2cm不車。

③ 將單面膠棉燙於背面（不含縫份）。

★ 裡布作法

1

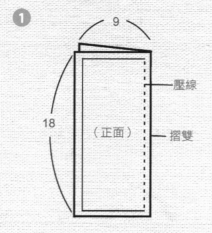

將兩片淺咖啡棉布摺雙壓線。

2 製作麻布小口袋，完成尺寸：5cm×5cm。

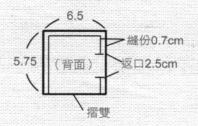

將麻布對摺成6.5cm×5.75cm，
車縫冂字形，留2.5cm左右返口，
翻至正面整燙，再以藏針縫縫合返口。

在正面上端1cm處壓線。

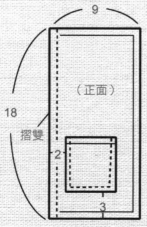

將口袋固定在右側摺雙的棉布上，
距0.2cm至0.3cm以凵字形車縫固
定，即完成口袋。

❸

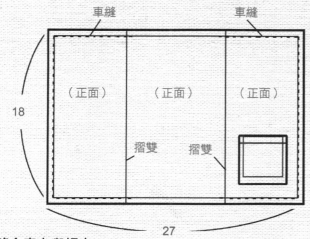

車縫　　　　　車縫

（正面）　　（正面）　　（正面）

18

摺雙　　摺雙

27

將兩片摺雙碎花棉布車縫固定在
27cm×18cm碎花棉布左右兩邊。

★ 縫合表布與裡布

❶

27

18

（背面）

返口8cm

將表布（玫瑰麻布）＆裡布（淺咖啡色
棉布）正面對正面，車縫一圈，在下端
留8cm返口後，翻至正面，以藏針縫縫
合返口，並進行整燙。

❷

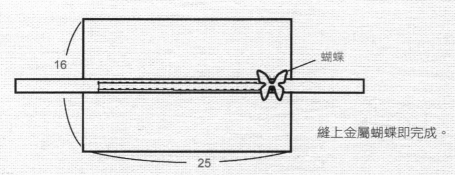

16

蝴蝶

25

縫上金屬蝴蝶即完成。

★ 布書籤作法

1

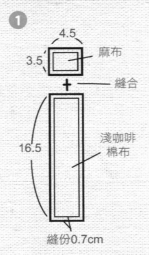

4.5

麻布

3.5

縫合

16.5

淺咖啡
棉布

縫份0.7cm

縫合麻布＆淺咖啡棉布（縫份0.7cm）。

2

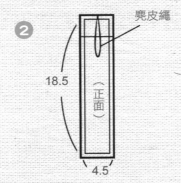

麂皮繩

18.5

（正面）

4.5

在正面上端將麂皮繩對摺車縫固定。

3

4.5

（背面）

9.25

返口
3cm

摺雙

正面相對摺雙後，留3cm返口以ㄇ字形車
縫固定，再翻至正面，以藏針縫縫合返
口。最後壓一圈0.2cm臨邊線即完成。

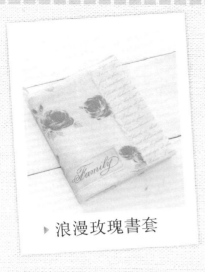

▸ 浪漫玫瑰書套

材料 （完成尺寸：26cm×16cm）

表布

- 水藍玫瑰布31cm×18cm　1片（四周含縫份1cm）
- 英文棉布6cm×18cm　1片（四周含縫份1cm）
- 布標（完成尺寸2.5cm×6cm）
 3.5cm×7cm　1片（四周含0.5cm縫份）
- 白色緞帶 寬0.7cm×長22cm
- 直徑1.8cm包釦　2個
- 玫瑰棉布 直徑3.4cm圓布片　2片
- 單面膠棉34cm×16cm　1片

裡布

- 格子布36cm×18cm　1片（四周含縫份1cm）
- 英文棉布18cm×18cm　1片（四周含縫份1cm）

★ 表布作法

1

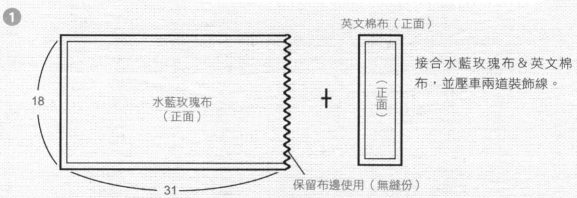

英文棉布（正面）

接合水藍玫瑰布＆英文棉布，並壓車兩道裝飾線。

水藍玫瑰布（正面）

18

31

保留布邊使用（無縫份）

2

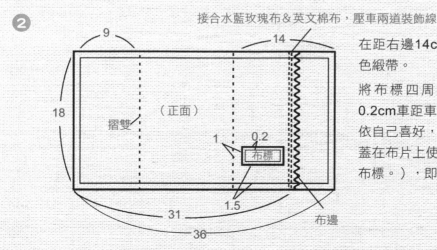

接合水藍玫瑰布＆英文棉布，壓車兩道裝飾線

在距右邊14cm處上端車縫固定白色緞帶。

將布標四周縫份整燙好後，以0.2cm車距車縫一圈固定（布標可依自己喜好，以現成或用市售印章蓋在布片上使用，本作品使用現成布標。），即完成表布。

9　14

18

摺雙　（正面）

1　0.2

布標

1.5

31

布邊

36

③ 在表布的背面燙上34cm×16cm的單面膠棉。

★ 裡布作法

①

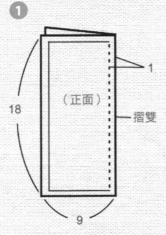

將18cm×18cm英文棉布摺雙&壓線。

②

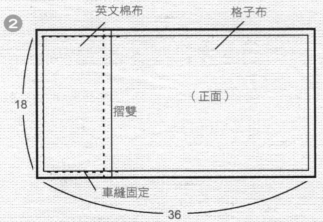

將英文棉布摺雙後，車縫固定在格子布上。

★ 縫合表布與裡布

①

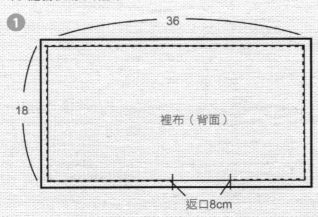

將表布與裡布正面對正面車一圈留8cm返口，再翻至正面，返口藏針縫縫合，並進行整燙。

❷

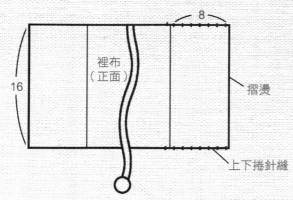

摺燙8cm，上下捲針縫。

以兩個包釦包住白色緞帶尾端即完成。

★ 包釦作法

❶ 選用日本製底包釦，先在圓布片上平針縫一圈。

❷ 將釦子放入布中拉緊線，多縫幾圈固定。共需製作兩個包釦。

❸ 將兩個包釦夾住緞帶尾端，以藏針縫縫合即完成。

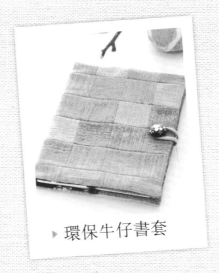

▶ 環保牛仔書套

🛄**材料**（完成尺寸：30cm×20cm）

表布
- 舊牛仔布 切割5cm×5cm　48片（四周縫份0.5cm）
- 2cm包釦　1組
 藍底玫瑰棉布　直徑3.6cm圓布　1片
- 土黃色細棉（皮）繩10cm　1條

裡布
- 藍底玫瑰棉布32cm×22cm　1片（四周含縫份1cm）
- 舊牛仔布11cm×22cm　2片（含縫份）
- 口袋（完成尺寸：寬6.5cm×長10cm）
- 藍底玫瑰棉布14.5cm×11.5cm
 1片（四周縫份1cm）

★ 表布作法

①

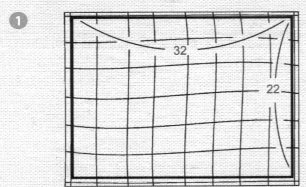

將48片5cm×5cm（縫份0.5cm）的布拼接成一整片，不需太整齊，保持自然手作感，並燙開縫份。

拼接完成後，裁下32cm×22cm（四周含縫份1cm）。

②

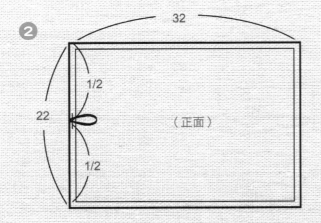

將10cm細棉（皮）繩對摺，固定在表布上。

★ 裡布作法

1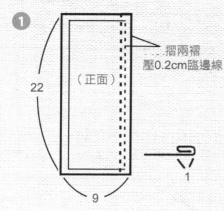

摺兩褶
壓0.2cm臨邊線

（正面）

22

9

1

牛仔布11cm×22cm，長邊其中一邊摺兩褶，壓車0.2cm臨邊線，完成左右兩片。

2 先製作口袋：（完成尺寸6.5cm×10cm）

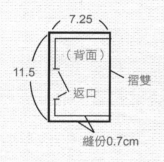

7.25

（背面）

11.5

摺雙

返口

縫份0.7cm

將14.5cm×11.5cm藍底玫瑰布，摺雙成11.5cm×7.25cm後，車縫ㄈ字形＆留4cm返口（縫份0.7cm）。

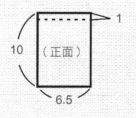

1

10

（正面）

6.5

由返口翻至正面，以藏針縫縫合口上端，並在距1cm處壓線。

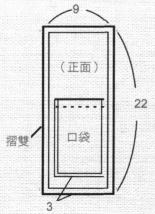

9

（正面）

22

摺雙

口袋

3

將口袋固定在右側牛仔布上，距0.2cm至0.3cm處，以ㄩ字形車縫固定，即完成口袋。

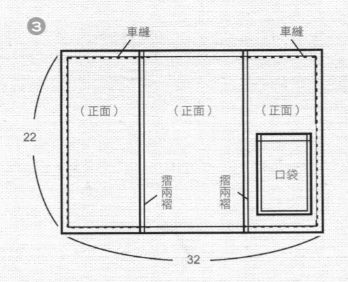

❸

車縫　　　　　　　　車縫

（正面）　（正面）　（正面）

22

摺兩褶　摺兩褶　口袋

32

取兩片牛仔布，
車縫固定在32cm×22cm的藍底玫瑰
棉布左右兩邊。

★ 縫合表布與裡布

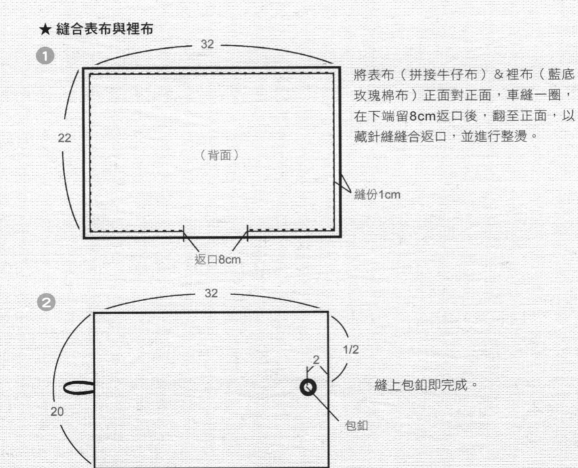

❶

32

22

（背面）

縫份1cm

返口8cm

將表布（拼接牛仔布）＆裡布（藍底
玫瑰棉布）正面對正面，車縫一圈，
在下端留8cm返口後，翻至正面，以
藏針縫縫合返口，並進行整燙。

❷

32

1/2

2

20

包釦

縫上包釦即完成。

★ 包釦作法

1

直徑3.6

將直徑3.6cm圓形布片，平針縫一圈。

2

將包釦包在布內，拉緊縫線，再多縫幾圈固定。

3 塞入包釦底墊即完成。

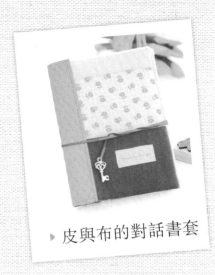

▶ 皮與布的對話書套

★ 表布作法

1 拼接表布&縫上布標

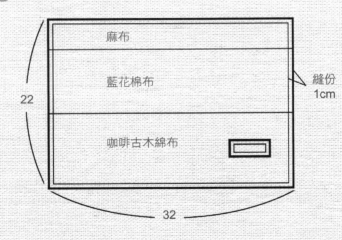

拼接麻布、藍花棉布、咖啡布，
並燙開縫份。

布標燙縫份，車距0.2cm
車縫臨邊線固定。

2 在拼接布的背面燙上單面膠棉。

材料（完成尺寸：30cm×20cm）

表布

- 裝飾皮8cm×20cm　1片（不含縫份）
- 麻布5cm×32cm　　1片（四周含縫份1cm）
- 藍花棉布10.5cm×32cm　1片（四周含縫份1cm）
- 咖啡古木棉布10.5cm×32cm　1片（四周含縫份1cm）
- 布標籤（完成尺寸：2.8cm×5cm）
 麻布3.8cm×6cm　1片（四周含0.5cm縫份）
 ※可使用市售數字、英文印章蓋印在麻布上使用。
- 皮繩　寬0.3cm×長60m　1條
- 金屬配件　1個
- 單面膠棉30mcm×20cm　1片（不含縫份）

裡布

- 點點麻布32cm×22cm　1片（四周含縫份1cm）
- 麻布20cm×22cm　2片（四周含縫份1cm）
- 口袋（完成尺寸：寬7cm×長10cm）
 點點麻布11.5cm×15.5cm　1片（四周含0.7cm縫份）
- 筆套（完成尺寸：寬3.5cm×長11.5cm）
 點點麻布5cm×24.5cm　1片（四周含0.7cm縫份）

step by step

(拼接圖示)

麻布

藍花棉布

咖啡古木綿布

22

32

縫份 1cm

★ 裡布作法

1

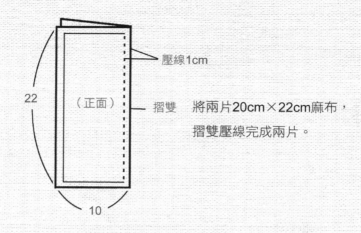

壓線1cm

22

（正面）

摺雙　將兩片20cm×22cm麻布，
摺雙壓線完成兩片。

10

2 先製作口袋，完成尺寸7cm×10cm

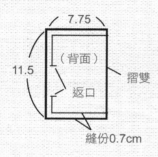

7.75

（背面）

11.5

摺雙

返口

縫份0.7cm

將15.5cm×11.5cm點點麻布，
摺雙成7.75cm×11.5cm車縫匚字形，
留4cm返口（縫份0.7cm）。

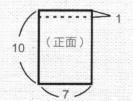

1

10

（正面）

7

由返口翻至正面，
以藏針縫縫合返口，並在距上端1cm處壓線。

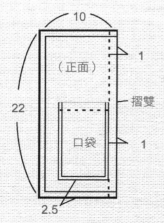

10

（正面）

1

摺雙

22

口袋

1

2.5

將口袋固定在左側麻布上，
車距0.2cm至0.3cm，以凵字形車縫固定，
即完成口袋。

❸ 筆套作法 完成尺寸3cm×11.5cm

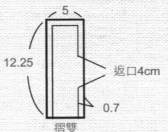

將5cm×24.5cm點點麻布摺雙成5cm×12.25cm，車縫冂字形，留4cm返口（縫份0.7cm）。

由返口翻至正面以藏針縫縫合返口，在距上端1cm處壓線。

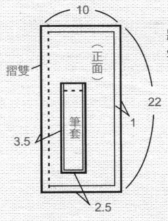

將筆套固定在左側麻布上，以車距0.2cm至0.3cm車縫凵字形固定，即完成筆套。

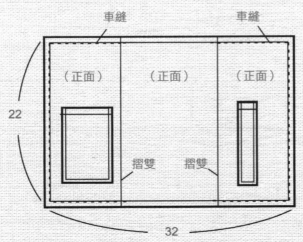

將兩片麻布摺雙後，

分別車縫固定在32cm×22cm點點麻布左右兩邊。

★ 縫合表布與裡布

1 將表布（拼接布）＆裡布（麻
布）正面對正面，車縫1圈，
在下方留8cm返口後，翻至正
面，以藏針縫縫合返口，並進
行整燙。

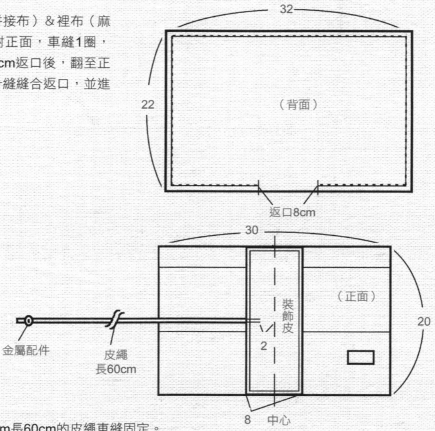

2 先將寬0.3cm長60cm的皮繩車縫固定。

再將裝飾皮置於表布中央（左右各4cm）蓋住皮繩後縫合一圈，

最後綁上金屬配件即完成。

▶ 皺褶布書套

🎀材料（完成尺寸：34cm×23cm）

表布

- 點點棉布　55cm×44cm
　1片（因使用收縮襯所以用布尺寸需加大）

- 30%收縮襯55cm×44cm
　1片（收縮襯有分30%與15%，30%效果較皺）

- 蕾絲　寬5cm×長40.5cm　1條

- 蕾絲包布（完成尺寸3.5cm×5cm）
　麻布9cm×7cm　1片（四周含縫份1cm）

- 金屬四合釦　2組

- 咖啡色麂皮繩　寬0.4cm×長30cm　1片

- 金屬飾品　1個

裡布

- 點點棉布36cm×25cm　　1片（四周含縫份1cm）

- 麻布24cm×25cm　　2片（四周含縫份1cm）

- 麻布18cm×25cm　　　1片（四周含縫份1cm）

- 筆套（完成尺寸3.5cm×11.5cm）
　點點棉布 5cm×24.5cm　1片（四周含0.7cm縫份）

★ 表布作法　step by step

①

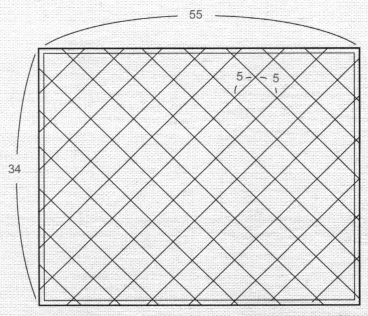

將布與收縮襯一起車格子。（車縫完成後，四周一定要車一圈固定。）

車縫完成後，將收縮襯面朝上，熨斗調至最大＋蒸汽，在距襯1cm處縮燙，（因收縮襯特性，會使布收縮產生趣味性的皺褶。）

2 縮完後裁切所需要的尺寸。

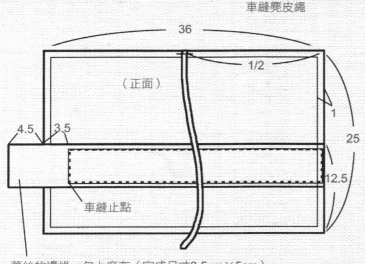

車縫麂皮繩

36

1/2

（正面）

1

25

12.5

4.5　3.5

車縫止點

表布裁切成36cm×25cm，
將蕾絲車縫固定在表布
上。
再於正面上端1/2處，車縫
固定麂皮繩。

蕾絲的邊緣，包上麻布（完成尺寸3.5cm×5cm）

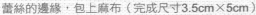

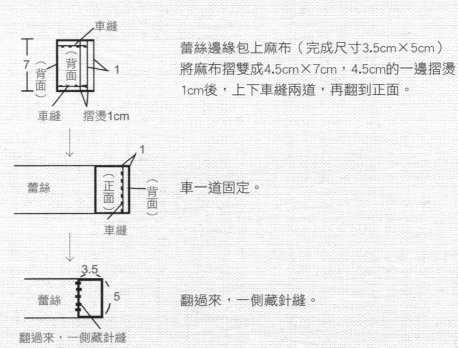

車縫

（背面）

（背面）

7

1

車縫　　摺燙1cm

蕾絲邊緣包上麻布（完成尺寸3.5cm×5cm）
將麻布摺雙成4.5cm×7cm，4.5cm的一邊摺燙
1cm後，上下車縫兩道，再翻到正面。

1

蕾絲

（正面）

（背面）

車縫

車一道固定。

3.5

蕾絲

5

翻過來，一側藏針縫。

翻過來，一側藏針縫

★ 裡布作法

1

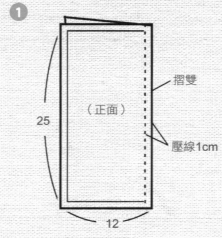

25
（正面）
摺雙
壓線1cm
12

將兩片24cm×25cm麻布摺雙＆壓線，
共完成兩片。

2

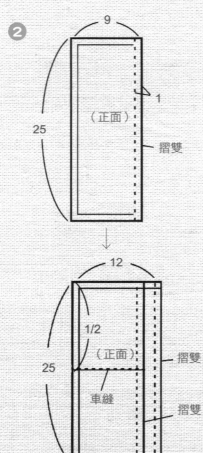

9
25
（正面）
1
摺雙

將一片18cm×25cm麻布摺雙＆壓線。

12
1/2
（正面）
摺雙
車縫
摺雙
25
9

將18cm×25cm摺雙布固定在24cm×25cm
摺雙布上車匚字形。
在一半的位置，車一道線，形成兩個口袋。

❸ 製作筆套，完成尺寸3cm×11.5cm。

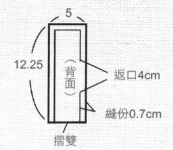

將5cm×24.5cm點點棉布摺雙成5cm×12.25cm後，車ㄇ字形，且留下4cm返口（縫份0.7cm）。

由返口翻到正面，以藏針縫縫合返口，再在距上端1cm處壓線。

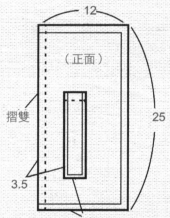

將筆套固定在左側麻布上，以0.2cm至0.3cm車距車縫ㄩ字形固定，即完成筆套。

❹

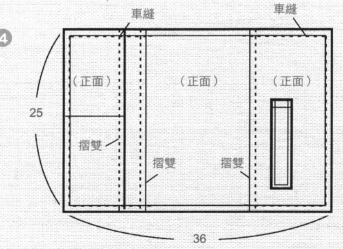

將左右兩片麻布摺雙後，固定在36cm×25cm點點棉布上。

★ 縫合表布與裡布

❶

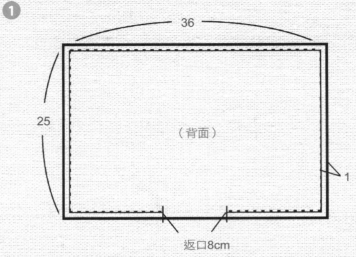

將表布（縐褶布）＆裡布（點點棉布），正面對正面車縫一圈，且在下端留8cm返口。

再翻至正面，以藏針縫縫合8cm返口，進行整燙。

❷

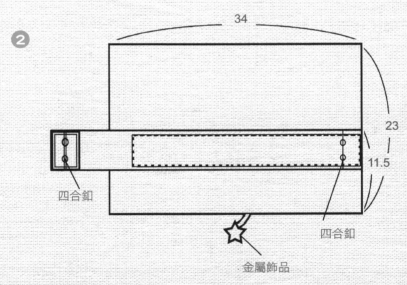

將兩組四合釦釘上。

在麂皮繩上綁上金屬飾品後即完成。

表布

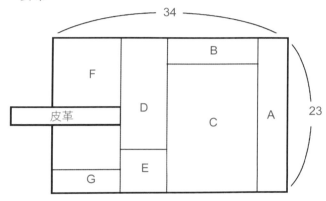

▶ 彩繪皮革書套

- 拼接布尺寸圖（拼布尺寸為參考，可依自己喜好調整）

 A. 麻布（6cm×25cm）　　　　B. 點點麻布（15cm×5.5cm）

 C. 圖案布（15cm×21.5cm）　　D. 灰麻布（9cm×19cm）

 E. 淺麻布（9cm×8cm）　　　　F. 淺麻布（12cm×22cm）

 G. 麻布（12cm×5cm）

 ☆C的圖案布可依自己喜好，使用手繪圖案布或現有的美麗布塊，自行調整。

- 皮革 寬2.5cm×長16.5cm　　1條

- 單面膠棉34cm×23cm（不含縫份）　　1片

- 心型四合釦　1組

- 緞帶 寬0.8cm×長26cm　1條

- 圓形金屬環 直徑1.8cm 1個

裡布

- 點點麻布36cm×25cm　　1片（四周含縫份1cm）

- 點點麻布24cm×25cm　　2片（四周含縫份1cm）

- 口袋（完成尺寸：寬7cm×長10cm）

 麻布 寬15.5cm×長11.5　　1片（四周含0.7cm縫份）

- 筆套（完成尺寸：寬3.5cm×長11.5cm）

 麻布 寬5cm×長24.5cm　1片（四周含0.7cm縫份）

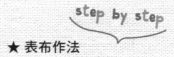

★ 表布作法

1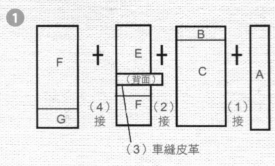

將表布A至G依序拼接完成。
☆在DE與FG接合時，
　必須先將皮革（寬2.5cm×16.5cm）
　車縫固定。

2

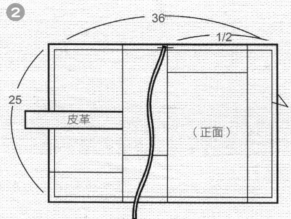

在上端1/2處，將寬0.8cm×長26cm
緞帶車縫固定。

3 在表布背面燙上單面膠棉（不含縫份）。

★ 裡布作法

1

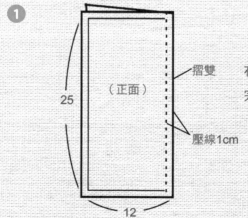

在距兩片24cm×25cm點點麻布摺雙邊1cm處壓線。
完成左右各一片。

② 製作口袋，完成尺寸7cm×10cm。

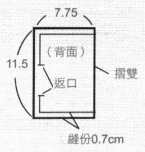

將15.5cm×11.5cm麻布摺雙成7.75cm×11.5cm，車縫匚字形，且留4cm返口。（縫份0.7cm）

由返口翻至正面，以藏針縫縫合返口，且在距上端1cm處壓線。

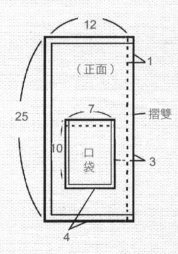

將口袋固定在左側點點麻布上，以車距0.2cm至0.3cm凵字形車縫固定，即完成口袋。

③ 製作筆套 完成尺寸3cm×11.5cm。

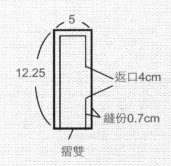

將5cm×24.5cm麻布，摺雙成5cm×12.25cm後，車縫冂字形固定，且留4cm返口。（縫份0.7cm）

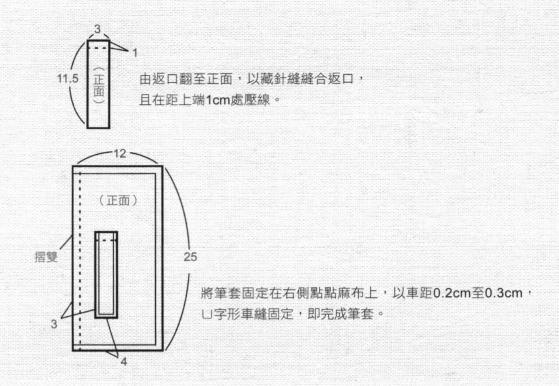

由返口翻至正面，以藏針縫縫合返口，
且在距上端1cm處壓線。

將筆套固定在右側點點麻布上，以車距0.2cm至0.3cm，
∪字形車縫固定，即完成筆套。

❹

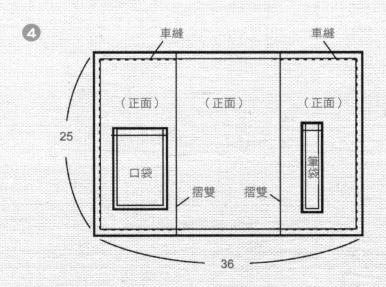

將兩片點點麻布摺雙後，固定於36cm×25cm點點麻布的左右兩邊。

★ 縫合表布與裡布

❶

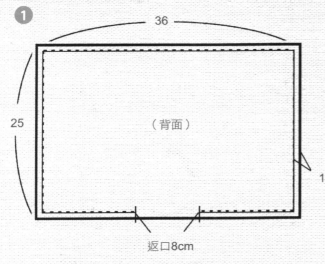

將表布（拼接布）＆裡布（點點麻布）正面對正面縫合，且在下端留10cm返口，再翻至正面，以藏針縫縫合返口＆進口整燙。

❷

將四合釦分別固定在右側與皮革上。

再將圓形金屬環縫固定在緞帶上即完成。

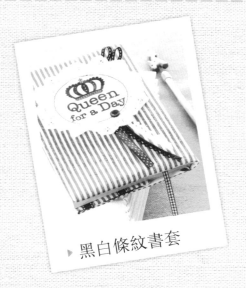

▶ 黑白條紋書套

🎁材料（完成尺寸：15cm×21cm）

• 黑白條紋布（表布）高22.5cm×寬50cm
 1片（四周含縫份1cm）
• 黑白印花布（裡布）高22.5cm×寬50cm
 1片（四周含縫份1cm）
• 米白色帆布
• 熱轉印紙（噴墨印表機用）
• 白色蕾絲
• 各式黑色系緞帶

step by step

1

設計自己喜歡的圖案，以熱轉印紙以噴墨印表機印出來，再依照熱轉印紙包裝上的指示以熨斗轉印在米白色帆布上。

2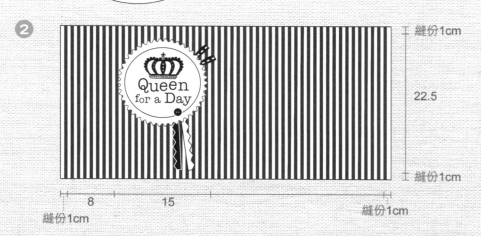

縫份1cm

22.5

縫份1cm

8 15 縫份1cm

縫份1cm

以白色蕾絲＆各式黑色緞帶作裝飾，然後將印有圖案的帆布塊車縫在表布上。

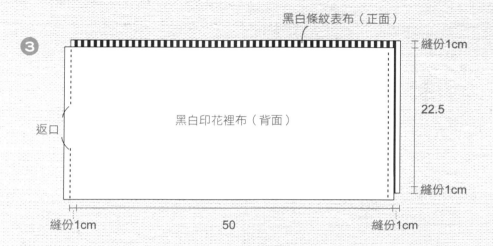

❸ 黑白條紋表布（正面）

縫份1cm

22.5

黑白印花裡布（背面）

返口

縫份1cm

縫份1cm　　　　50　　　　縫份1cm

表布與裡布正面對正面對齊後，車縫兩側，其中一邊留8cm至10cm返口。

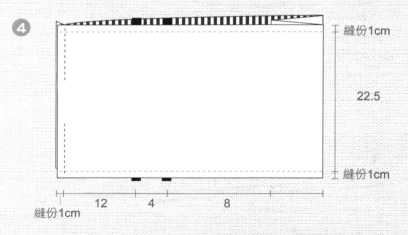

❹

縫份1cm

22.5

縫份1cm

縫份1cm　　12　　4　　8

一邊內摺8cm後，在標示處夾上黑色緞帶進行車縫，再從返口翻回正面，
以藏針縫縫合返口，書套完成！

▶ 牛仔拼布書套

♔ 材料 （完成尺寸：15cm×21cm）

• 條紋布、格子布、牛津布與素棉麻布（表布）
 依步驟1裁剪 （四周含縫份1cm）

• 藍色牛津布（裡布）高22.5cm×寬50cm
 1片（四周含縫份1cm）

• 棉織帶24.5cm 2條

• 飾帶30cm 1條（作書籤用，依個人喜愛選擇）

• 白繡線

step by step

表布裁法

①

a
素棉麻布
高16.5cm×寬15cm
（四邊留縫份1cm）

b
藍格子布
高6.5cm×寬15cm
（四邊含縫份1cm）

c
牛仔布
高22.5cm×寬20cm
（四邊留縫份1cm）

d
藍條紋布
高6cm×寬15cm
（四邊含縫份1cm）

e
素棉麻布
高16.5cm×寬15cm
（四邊留縫份1cm）

② 將步驟1較小的布塊先分別車縫在一起（a與b，d與e），然後接在牛仔布上，取白繡線以平針縫裝飾牛仔布塊。

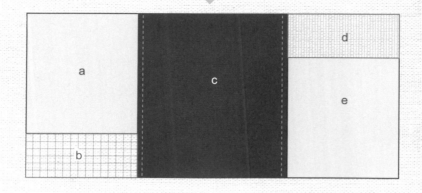

③

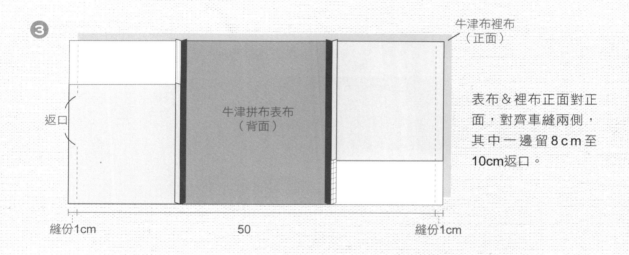

牛津布裡布
（正面）

返口

牛津拼布表布
（背面）

縫份1cm　　　　　　　　50　　　　　　　　縫份1cm

表布＆裡布正面對正
面，對齊車縫兩側，
其中一邊留8cm至
10cm返口。

④

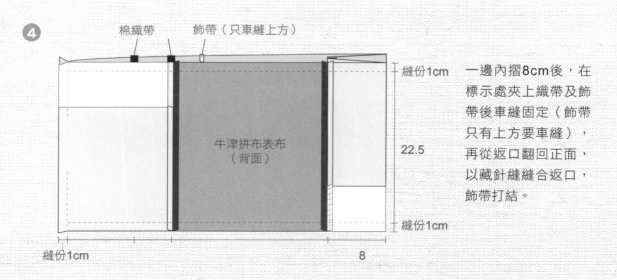

棉織帶　　　飾帶（只車縫上方）

牛津拼布表布
（背面）

縫份1cm

22.5

縫份1cm

縫份1cm　　　　　　　　　　　　　8

一邊內摺8cm後，在
標示處夾上織帶及飾
帶後車縫固定（飾帶
只有上方要車縫），
再從返口翻回正面，
以藏針縫縫合返口，
飾帶打結。

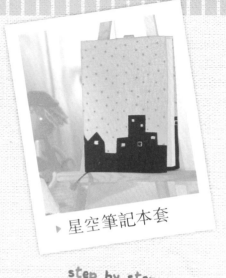

▶ 星空筆記本套

step by step

①

布襯（膠面）

黑色棉布（正面）

先將黑色棉布熨在布襯上（加布襯會讓布料邊緣較不易脫線）。

②

以白色粉片畫上自己設計的城市夜景後剪下，以黃色及白色的繡線繡上窗戶。

③

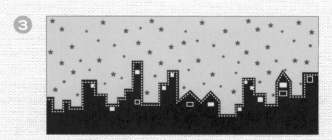

沿著輪廓將夜景車縫在星星布上。

④ 表布與裡布正面對正面對齊後，車縫兩側，其中一邊留8cm返口。

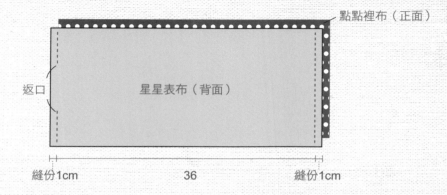

點點裡布（正面）

返口

星星表布（背面）

縫份1cm　　　　36　　　　縫份1cm

⑤ 兩邊內摺6.5cm後車縫上下兩邊，再從返口翻回正面，以藏針縫縫合返口。

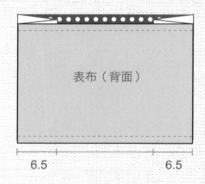

表布（背面）

6.5　　　　6.5

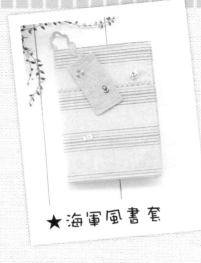

★海軍風書套

step by step

🧵 **材料**（完成尺寸：15cm×21cm）

- 藍色橫條紋布（表布）　高22.5cm×寬50cm
 1片（四周含縫份1cm）
- 素棉麻布（裡布）　高22.5cm×寬50cm
 1片（四周含縫份1cm）
- 素色棉麻布、藍色點點布（書籤）　高10cm×寬5cm
 各1片（四周含縫份1cm）
- 水兵帶（又稱山形織帶）
- 棉織帶24.5cm　2條
- 海錨、魚造型鈕釦　各1個
- 白、紅、藍繡線

①

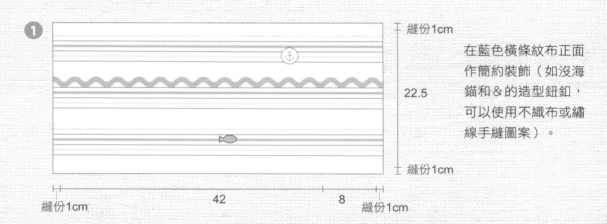

縫份1cm

22.5

縫份1cm

縫份1cm　42　8　縫份1cm

在藍色橫條紋布正面
作簡約裝飾（如沒海
錨和&的造型鈕釦，
可以使用不織布或繡
線手縫圖案）。

②

棉織帶　水兵帶（約13cm，只車縫上方）　素棉麻布（正面）

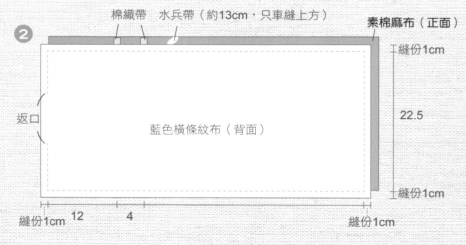

返口

藍色橫條紋布（背面）

縫份1cm

22.5

縫份1cm

縫份1cm　12　4　縫份1cm

在標示處加上棉
織帶與水兵帶
後，表、裡布正
面對正面四邊車
縫，留返口。完
成後由返口翻回
正面，再以藏針
縫縫合返口。

❸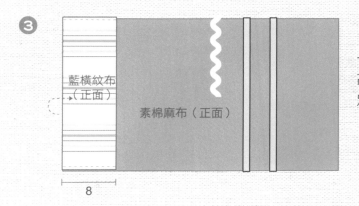

藍横紋布
（正面）

素棉麻布（正面）

8

一邊內摺8cm後上下車縫，拿高21cm的書稍微比一下位置，別讓書本無法套入成品。

★ 書籤

❹ 素色棉麻布（正面）　藍色點點布（正面）

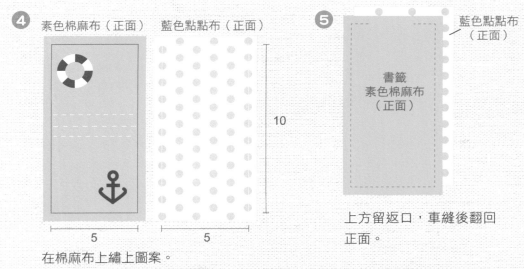

10

5　　5

在棉麻布上繡上圖案。

❺ 藍色點點布
（正面）

書籤
素色棉麻布
（正面）

上方留返口，車縫後翻回正面。

❻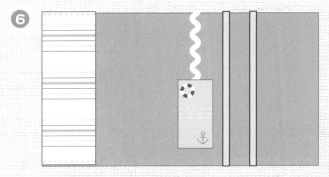

縫合書籤＆水兵帶末端。

▶ 粉紅碎花
　格子書套

step by step

🐰 材料（完成尺寸：15cm×21cm）

• 粉紅碎花布（表布）　高14.5cm×寬43cm
　1片（四周含縫份1cm）
• 粉紅格子布（表布）　高8cm×寬43cm
　1片（四周含縫份1cm）
• 粉紅格子布（裡布）　高22.5cm×寬43cm
　1片（四周含縫份1cm）
• 蕾絲花邊45cm　1條
• 蕾絲飾帶25cm　　1條
• 粉紅鈕釦　　1個
• 胚布＆粉紅繡線

❶ 將兩片表布車縫接合，加上蕾絲裝飾。

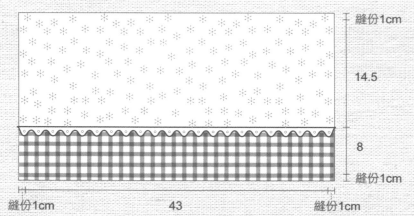

縫份1cm

14.5

8

縫份1cm

縫份1cm　　　　　　43　　　　　　縫份1cm

❷

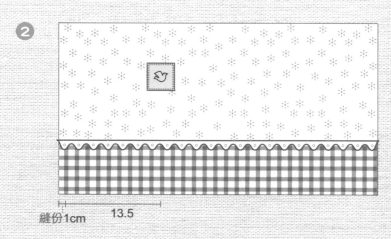

縫份1cm　　13.5

在小塊正方形胚布上，以
印章蓋上自己喜歡的小圖
案，四周以毛毯縫縫在碎
花布上。

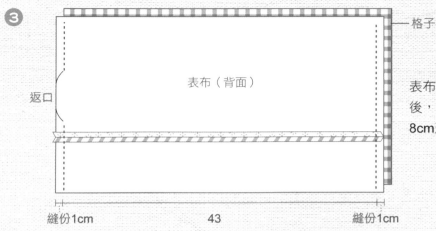

❸

表布（背面）

格子裡布（正面）

返口

表布與裡布正面對正面對齊後，車縫兩側，其中一邊留8cm至10cm返口。

縫份1cm　　　　43　　　　縫份1cm

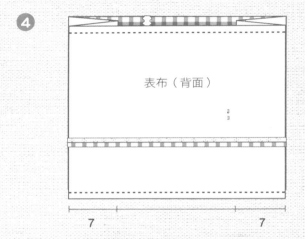

❹

表布（背面）

兩邊內摺7cm後，在兩塊布間標示處夾上蕾絲飾帶後車縫固定（飾帶只有上方要車縫），再從返口翻回正面，以藏針縫縫合返口。

7　　　　7

❺

在蕾絲飾帶末端縫上鈕釦。

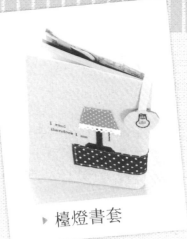

▶ 檯燈書套

🧺 **材料**（完成尺寸：15cm×21cm）

- 素色棉麻布（表布） 高22.5cm×寬50cm
 1片（四周含縫份1cm）
- 印花布（裡布） 高22.5cm×寬50cm
 1片（四周含縫份1cm）
- 紅色&棕色點點布、不織布、蕾絲
- 棉織帶24.5cm　2條
- 飾帶（書籤） 18cm　1條（依個人喜愛選擇）
- 黑&紅繡線

step by step

1　縫份
1cm　　8　　　　　　15

素色棉麻布
（正面）

a. 不織布，手縫固定。

b. 將點點布（背面可熨上布襯較不容易脫線）剪成梯形，車縫固定。

c. 將點點布剪成長方形，四邊內摺後車縫固定。

d. 可加上裝飾的蕾絲。

e. 手縫上垂鏈（以黑線回針縫）&垂飾（以紅線結粒繡）。

2　以字母印章拍上布用印泥印上英文字。

I read
therefore I am

素色棉麻布
（正面）

❸

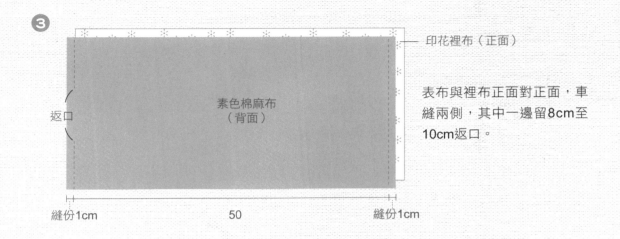

印花裡布（正面）

表布與裡布正面對正面，車
縫兩側，其中一邊留8cm至
10cm返口。

素色棉麻布
（背面）

返口

縫份1cm　　　　　50　　　　　縫份1cm

❹

棉織帶　飾帶（只車縫上方）

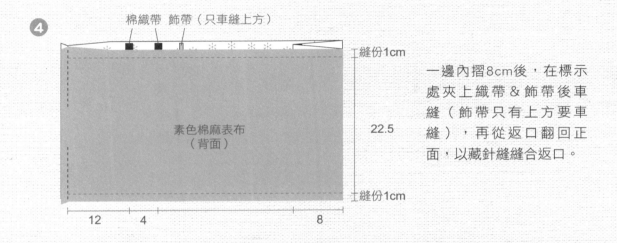

縫份1cm

一邊內摺8cm後，在標示
處夾上織帶＆飾帶後車
縫（飾帶只有上方要車
縫），再從返口翻回正
面，以藏針縫縫合返口。

素色棉麻表布
（背面）

22.5

縫份1cm

12　　4　　　　　　8

❺

剪兩片相同大小的圓布片，一片手縫上圖案，然後正面對正面沿邊緣縫
合，上方留一返口翻回正面，最後縫在飾帶末端。

印花裡布
（正面）

棉麻表布
（正面）

▶ 雜貨風格子書套

🐝材料（完成尺寸：15cm×21cm）

• 素色棉麻布（表布） 高6.5cm×寬50cm
 1片（四周含縫份1cm）
• 黑白格子布（表布） 高16cm×寬50cm
 1片（四周含縫份1cm）
• 黑色點點布（裡布） 高22.5cm×寬50cm
 1片（四周含縫份1cm）
• 蕾絲花邊織帶24.5cm 2條

step by step

1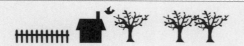

先在素色棉麻布上以印章蓋上圖案。

2

縫份1cm

22.5

縫份1cm

縫份1cm　　　50　　　縫份1cm

車縫接上黑白格子布，加上蕾絲作裝飾。

黑白點點布（正面）

3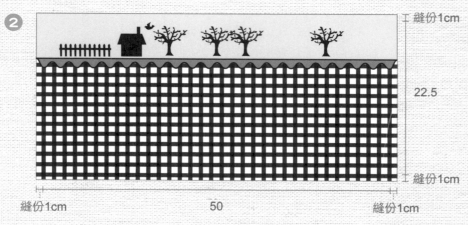

縫份1cm

22.5

返口

表布（背面）

縫份1cm

縫份1cm　　　50　　　縫份1cm

表布與裡布正面對正面對齊後，車縫兩側，其中一邊留8cm至10cm返口。

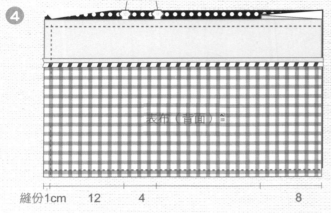

❹

蕾絲花邊織帶

縫份1cm

22.5

表布（背面）

縫份1cm

縫份1cm　12　4　8

一邊內摺8cm後，在標示處夾上蕾絲織帶後車縫，再從返口翻回正面，以藏針縫縫合返口，書套完成！

❺

對摺

5

3

點點布（背面）

剪一塊黑白點點布，對摺後車縫兩側，再翻回正面，接上蕾絲飾帶。

❻

a

3

c

8

b

5

5

5

取黑白格子、素色棉麻、黑白點點的剩布剪成圖中尺寸，在素棉麻布上蓋印圖案，拼合a&b（可加上蕾絲花邊裝飾）。

❼

（背面）

正面對正面縫合，上方留返口，車縫後翻回正面。（返口尺寸要稍微比蕾絲飾帶寬度多一些！）

❽

以藏針縫將飾帶與書籤接合。

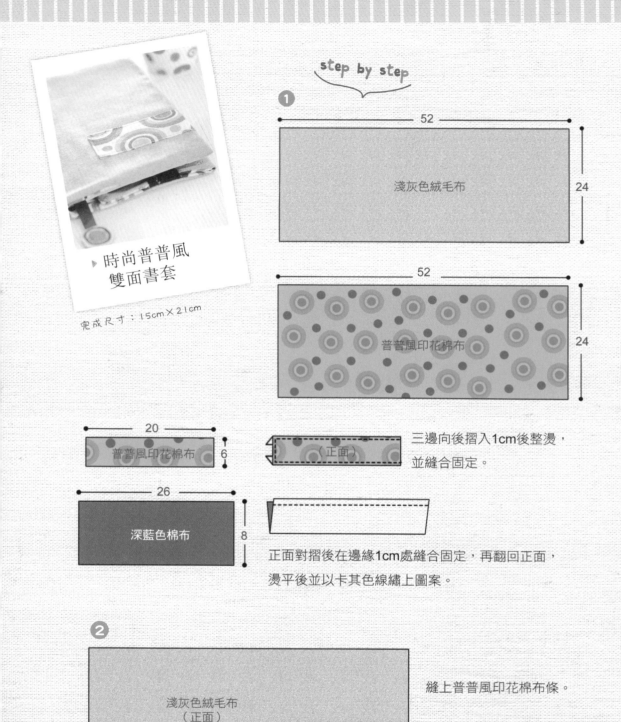

▶ 時尚普普風
雙面書套

完成尺寸：15cm×21cm

step by step

① 52 淺灰色絨毛布 24

52 普普風印花棉布 24

20 普普風印花棉布 6

（正面）

三邊向後摺入1cm後整燙，
並縫合固定。

26 深藍色棉布 8

正面對摺後在邊緣1cm處縫合固定，再翻回正面，
燙平後並以卡其色線繡上圖案。

② 淺灰色絨毛布
（正面）

縫上普普風印花棉布條。

5

③

取普普風印花棉布剪下兩
個圓片，中間塞入芳香劑
後縫合，製作小香包。

（背面）

④

深藍色棉布條夾入書套
表布及裡布中間

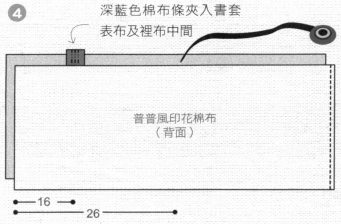

普普風印花棉布
（背面）

├─ 16 ─┤
├──── 26 ────┤

將25cm棗紅色緞帶末端
縫上普普風印花棉布製
作的小香包後，夾入書
套表布及裡布中間。

⑤

├─ 9 ─┤

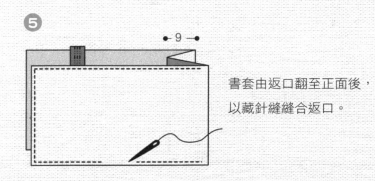

書套由返口翻至正面後，
以藏針縫縫合返口。

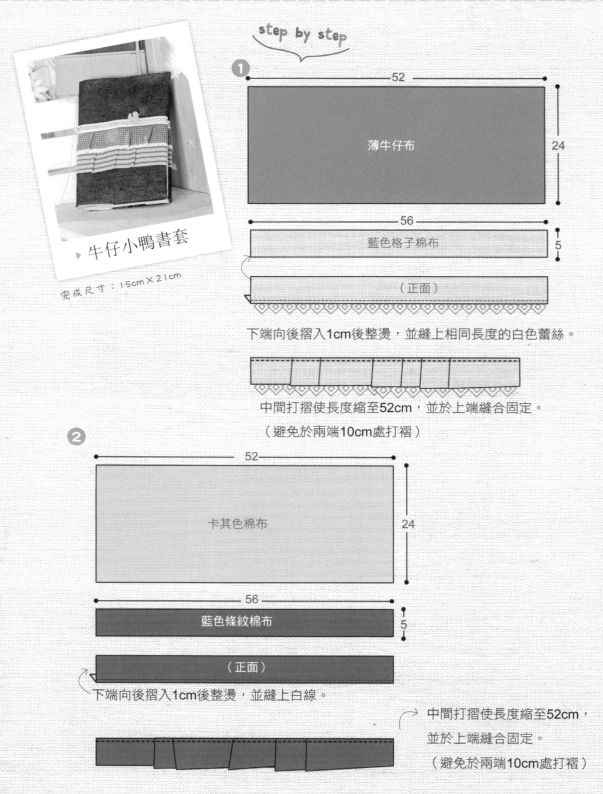

step by step

牛仔小鴨書套

完成尺寸：15cm×21cm

1

薄牛仔布

52

24

56

藍色格子棉布

5

（正面）

下端向後摺入1cm後整燙，並縫上相同長度的白色蕾絲。

中間打摺使長度縮至52cm，並於上端縫合固定。

（避免於兩端10cm處打褶）

2

卡其色棉布

52

24

56

藍色條紋棉布

5

（正面）

下端向後摺入1cm後整燙，並縫上白線。

中間打摺使長度縮至52cm，

並於上端縫合固定。

（避免於兩端10cm處打褶）

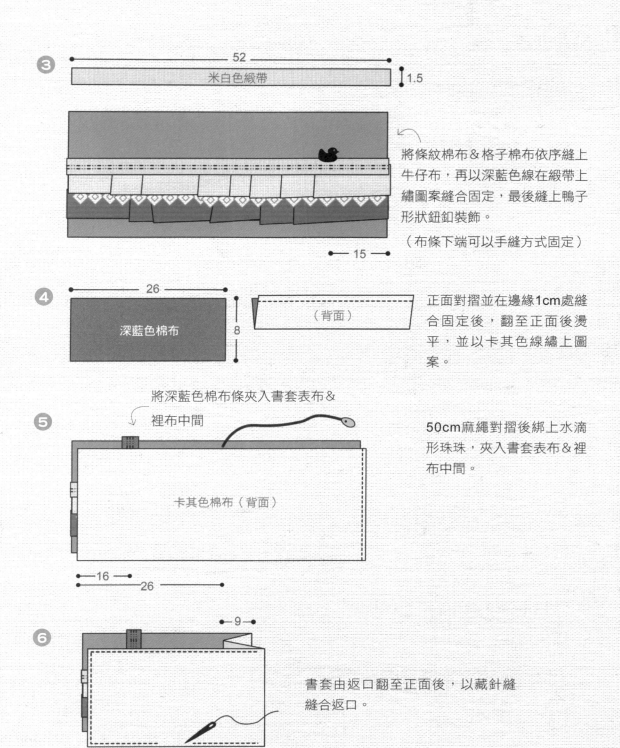

❸

52

米白色緞帶

1.5

將條紋棉布＆格子棉布依序縫上牛仔布，再以深藍色線在緞帶上繡圖案縫合固定，最後縫上鴨子形狀鈕釦裝飾。

（布條下端可以手縫方式固定）

15

❹

26

深藍色棉布

8

（背面）

正面對摺並在邊緣1cm處縫合固定後，翻至正面後燙平，並以卡其色線繡上圖案。

❺

將深藍色棉布條夾入書套表布＆裡布中間

卡其色棉布（背面）

16

26

50cm麻繩對摺後綁上水滴形珠珠，夾入書套表布＆裡布中間。

❻

9

書套由返口翻至正面後，以藏針縫縫合返口。

▶ 卡布其諾書套

完成尺寸：15cm × 21cm

step by step

①

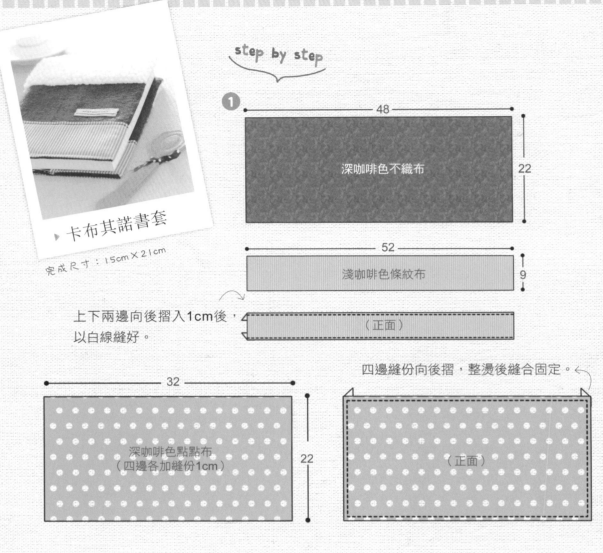

48

深咖啡色不織布

22

52

淺咖啡色條紋布

9

（正面）

上下兩邊向後摺入1cm後，
以白線縫好。

32

深咖啡色點點布
（四邊各加縫份1cm）

22

四邊縫份向後摺，整燙後縫合固定。←

（正面）

②

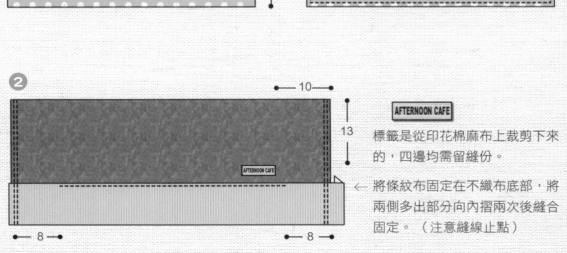

10

13

AFTERNOON CAFE

AFTERNOON CAFE

標籤是從印花棉麻布上裁剪下來
的，四邊均需留縫份。

← 將條紋布固定在不織布底部，將
兩側多出部分向內摺兩次後縫合
固定。（注意縫線止點）

8

8

❸

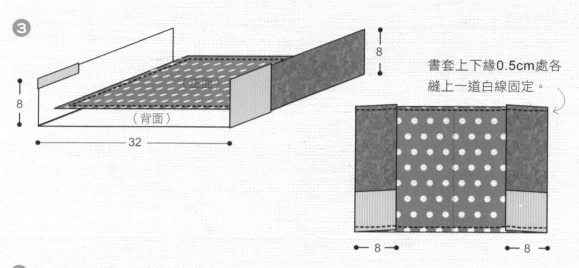

（正面）

（背面）

8

8

32

8

8

書套上下緣0.5cm處各
縫上一道白線固定。

❹

17

4

以深咖啡色＆淺咖啡色不織布剪下湯匙形狀，中間夾入襯
布增加厚度後，再以白線將輪廓縫出，最後綁上點點布條
裝飾。

❺

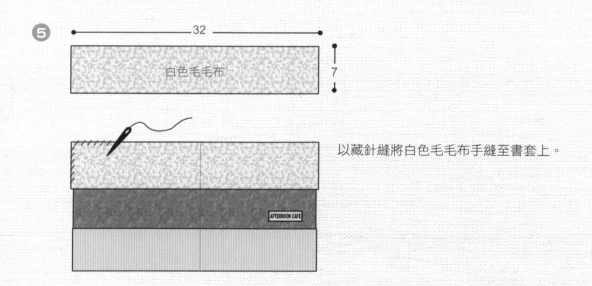

32

7

白色毛毛布

AFTERNOON CAFE

以藏針縫將白色毛毛布手縫至書套上。

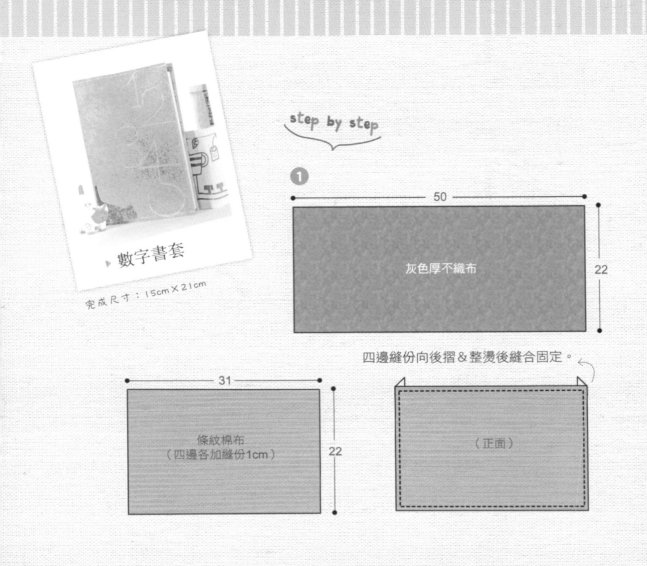

▶ 數字書套

完成尺寸：15cm×21cm

step by step

① 灰色厚不織布

50

22

31

條紋棉布
（四邊各加縫份1cm）

22

四邊縫份向後摺＆整燙後縫合固定。

（正面）

②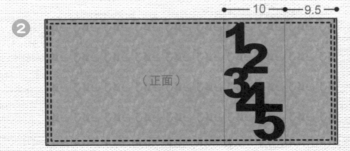

（正面）

10 ── 9.5

在灰色不織布正面上以白線縫上
數字圖案，距四邊0.5cm處也各
以白線縫上線條裝飾。

③

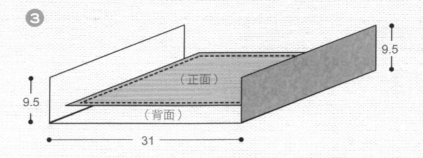

9.5

（正面）

（背面）

9.5

31

④

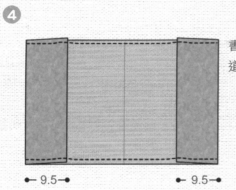

9.5　　　　　9.5

書套上下緣0.5cm處各縫上一
道白線固定。

⑤

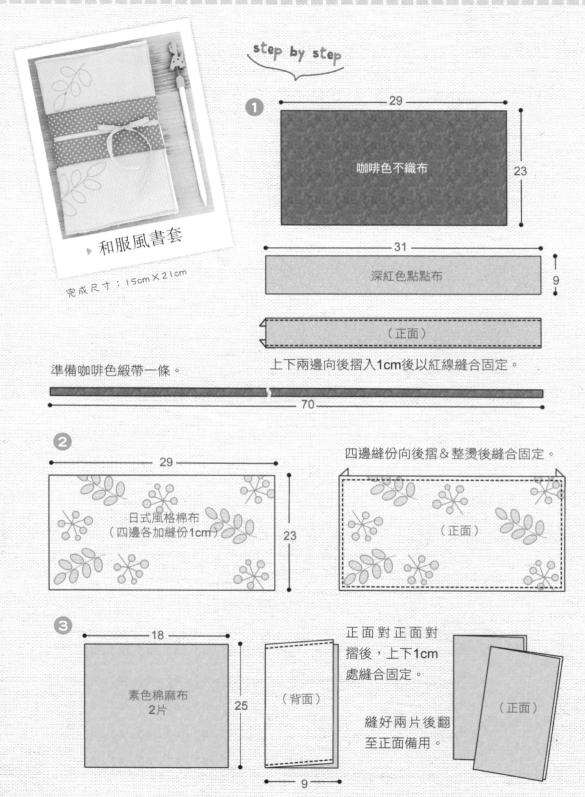

step by step

和服風書套

完成尺寸：15cm×21cm

❶ 29

咖啡色不織布

23

31

深紅色點點布

9

（正面）

上下兩邊向後摺入1cm後以紅線縫合固定。

準備咖啡色緞帶一條。

70

❷ 29

日式風格棉布
（四邊各加縫份1cm）

23

四邊縫份向後摺＆整燙後縫合固定。

（正面）

❸ 18

素色棉麻布
2片

25

（背面）

9

正面對正面對摺後，上下1cm處縫合固定。

縫好兩片後翻至正面備用。

（正面）

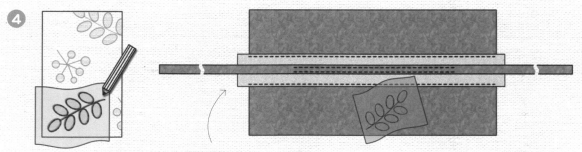

④ 以描圖紙描下日式
風格布上的圖案。

將緞帶＆點點布縫在不織布中間
處（注意縫線止點）。

以深紅色繡線將圖案繡上
後，撕掉描圖紙。

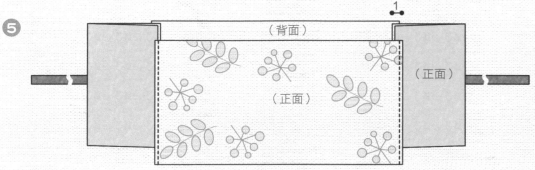

⑤

（背面）

（正面）

（正面）

1

翻轉不織布，將兩塊棉麻布縫於不織布左右1cm處，最後再將日式風格布縫上固定。

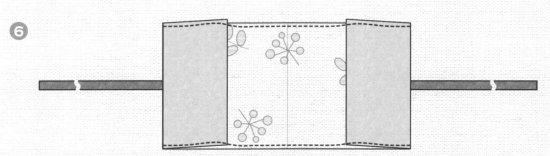

⑥

將兩塊棉麻布向內摺入後，書套上下緣以咖啡色線縫合固定。

⑦

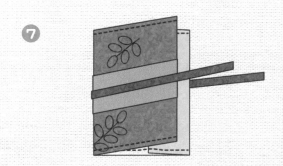

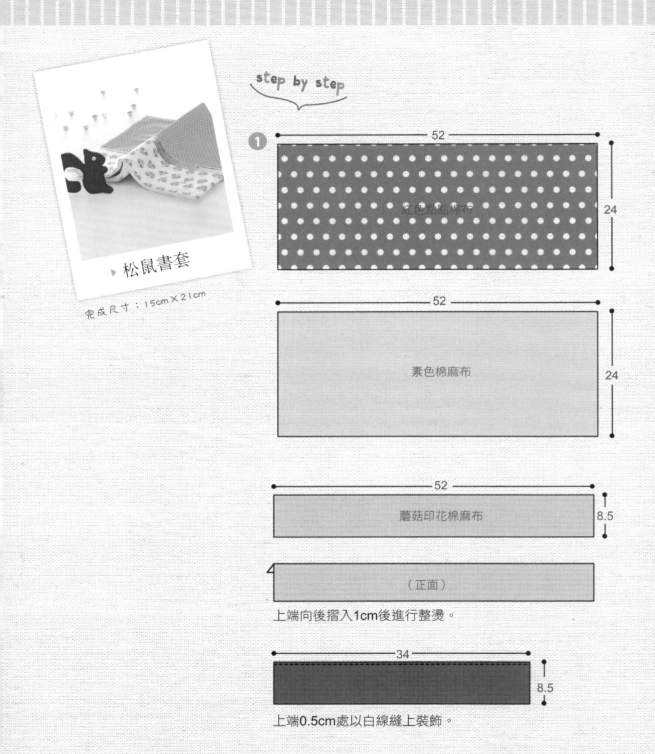

step by step

松鼠書套

完成尺寸：15cm×21cm

① 52

紅色點點棉布

24

52

素色棉麻布

24

52

蘑菇印花棉麻布

8.5

（正面）

上端向後摺入1cm後進行整燙。

34

8.5

上端0.5cm處以白線縫上裝飾。

2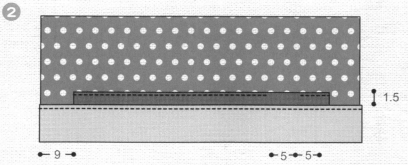

1.5

← 9 → ← 5 → ← 5 →

將綠色不織布＆蘑菇印花棉麻布縫上點點棉布（注意縫線止點）。

3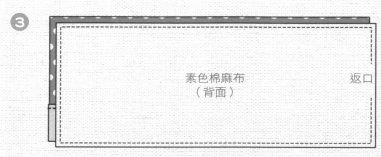

素色棉麻布　　　　　　　返口
（背面）

將素色棉麻布正面放置於點點棉布上，四邊約1cm處如標示縫合固定，再將書套從返口處翻至正面。

4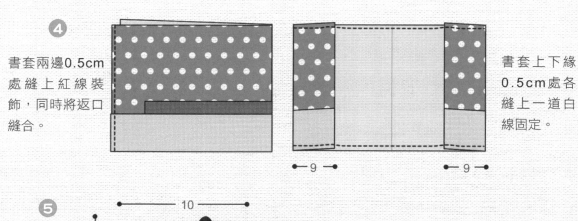

書套兩邊0.5cm
處縫上紅線裝
飾，同時將返口
縫合。

書套上下緣
0.5cm處各
縫上一道白
線固定。

← 9 →　　　← 9 →

5

10

8

以兩片深咖啡色不織布剪出松鼠形狀，重疊
縫合後，正、反面縫上鈕釦作為眼睛裝飾。

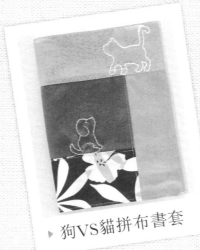

▶ 狗VS貓拼布書套

👕 材料（完成尺寸：15cm×21cm）

表布
· 藍灰色系素布&黑白花布　共7片
· 灰色素布　2片

裡布
· 黑白條紋布　1片
· 布襯42cm×22cm
· 繡線　少許
· 鬆緊帶　約27cm

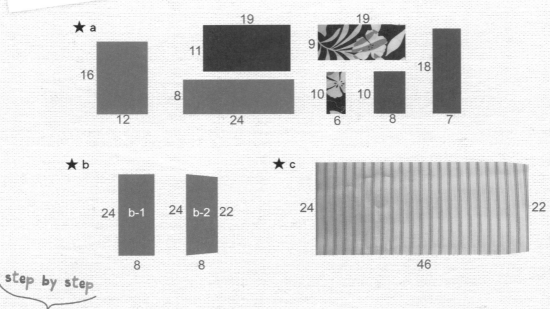

★ a

16 | 11 — 19 | 9 — 19 | 18
12 | 8 — 24 | 10 — 6 — 10 — 8 | 7

★ b

24 | b-1 | 24 | b-2 | 22
8 | 8

★ c

24 | | 22
46

step by step

① 將材料a的7片布，按照圖面排列方式拼接。

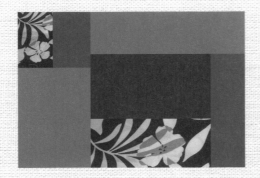

2 將步驟1和材料b分別拼接，並燙上布襯。

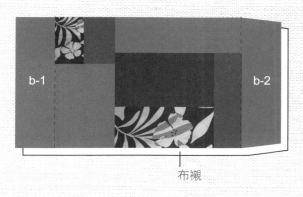

b-1

b-2

布襯

3 將狗和貓的輪廓線條按需要比例縮放製作紙型後剪下，以水消筆畫到布上或以布用複寫紙描繪到布上。

4 取繡線以回針繡將狗與貓的輪廓線條繡在表布正面。

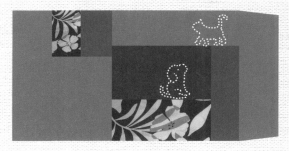

5 將步驟4與材料c正面對正，縫合直角側邊。

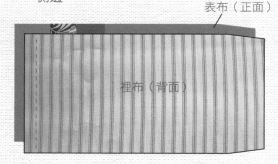

表布（正面）

裡布（背面）

6 將直角側邊已縫合處向內摺 再夾入鬆緊帶一起縫合，留一返口。

表布（正面）

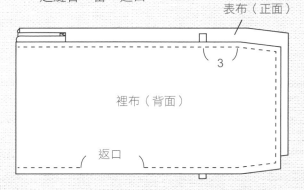

3

裡布（背面）

返口

7 翻回正面後，將返口縫合即完成。

▶ 蜜蜂VS花朵
貼布書套

🐝 材料（完成尺寸：15cm×21cm）

表布
• 藍綠色系條紋布　1片
• 鵝黃色素色棉布　2片 • 藍色　2片 • 蘋果綠　1片

裡布
• 淺藍綠色花布　　1片
• 布襯42cm×22cm
• 繡線　少許
• 鬆緊帶　約27cm

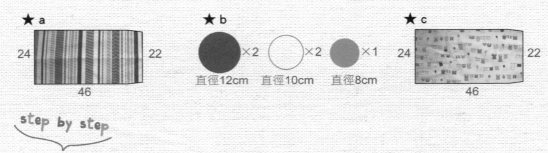

★a　24　22　46

★b　直徑12cm ×2　直徑10cm ×2　直徑8cm ×1

★c　24　22　46

step by step

1　將材料b的圓片四周平針縫一圈，然後剪三個直徑分別是10cm、8cm、6cm的紙型，再把比布直徑小2cm的紙型依次放入圓片中，拉緊線作縮縫，以熨斗燙平後再取出紙型。

⬤ ⟶ 卡紙 ⟶ 紙型

2　將步驟1燙好的圓形布逐一縫在表布 a上 ，並燙上布襯。

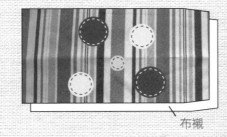

布襯

③ 將蜜蜂＆花朵的輪廓線條按需要比例
　縮放，以布用複寫紙描繪到布上。

④ 取繡線以回針繡將蜜蜂和花朵的輪廓線
　條，繡在表布正面。

⑤ 將步驟4和裡布c正面對正面，縫合直
　角側邊。

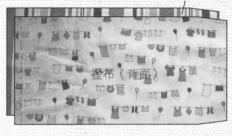

表布（正面）

裡布（背面）

⑥ 將直角側邊已縫合處向內摺，再夾入鬆
　緊帶一起縫合，留一返口。

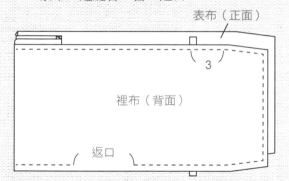

表布（正面）

3

裡布（背面）

返口

⑦ 翻回正面後，將返口縫合即完成。

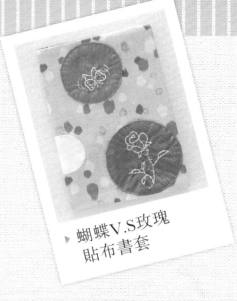

▶ 蝴蝶 V.S 玫瑰
貼布書套

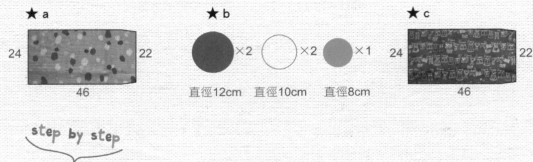

🐱 **材料**（完成尺寸：15cm×21cm）

表布
- 藍紫色系點點布　1片
- 鵝黃色素色棉布　1片・藍色　2片・紫色　2片

裡布
- 深藍色花布　　1片
- 布襯46cm×24cm
- 繡線　少許
- 鬆緊帶　約27cm

★ a

24 ▢ 22

46

★ b

● ×2　○ ×2　● ×1

直徑12cm　直徑10cm　直徑8cm

★ c

24 ▢ 22

46

step by step

1 將材料b的圓片四周平針縫一圈，然後剪三個直徑分別是10cm、8cm、6cm的紙型，再把比布直徑小2cm的紙型依次放入圓片中，拉緊線作縮縫，以熨斗燙平後再取出紙型。

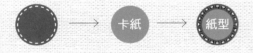

● → 卡紙 → 紙型

2 將步驟1燙好的圓形布逐一縫在表布 a上 ，並燙上布襯。

布襯

③ 將蝴蝶&玫瑰的輪廓線條按需要比例
縮放，以布用複寫紙描繪到布上。

④ 取繡線以回針繡將蝴蝶&玫瑰的輪廓線
條，繡在表布正面。

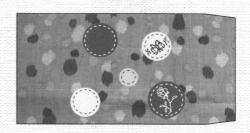

⑤ 將步驟4和裡布c正面對正面，縫合直
角側邊。

⑥ 將直角側邊已縫合處向內摺，再夾入鬆
緊帶一起縫合，留一返口。

⑦ 翻回正面後，將返口縫合即完成。

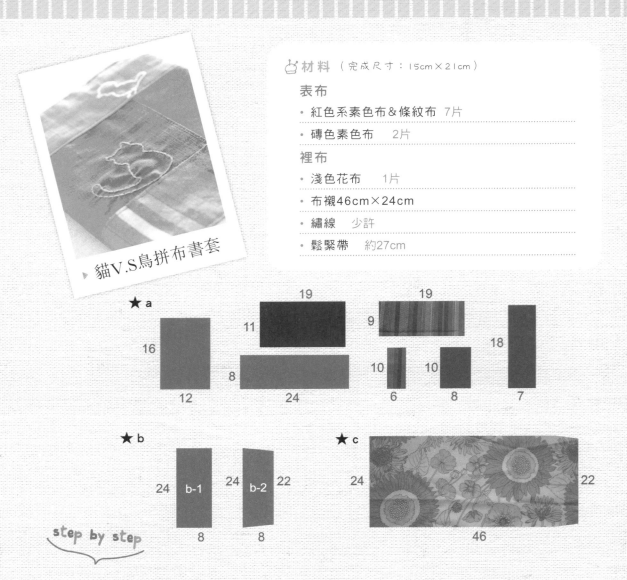

貓V.S鳥拼布書套

材料（完成尺寸：15cm×21cm）

表布
- 紅色系素色布&條紋布　7片
- 磚色素色布　　2片

裡布
- 淺色花布　　1片
- 布襯46cm×24cm
- 繡線　少許
- 鬆緊帶　約27cm

★a

16	19	19
	11	9
12	8	18
	24	10　10
		6　8　7

★b

24　b-1　24　b-2　22

8　　8

★c

24　　　46　　　22

step by step

① 將材料a的7片布按照圖面排列方式拼接。

2 將步驟1和材料b分別拼接，並燙上布襯。

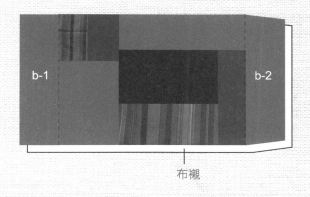

布襯

3 將鳥＆貓的輪廓線條按需要比例縮放， 製作紙型剪下，再以水消筆畫到布上或以布用複寫紙描繪到布上。

4 取繡線以回針繡將鳥＆貓的輪廓線條，繡在表布正面。

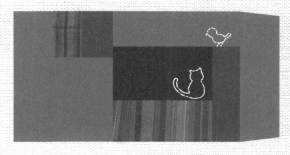

5 將步驟4和裡布c正面對正面，縫合直角側邊。

表布（正面）

裡布（背面）

6 將直角側邊已縫合處向內摺，再夾入鬆緊帶一起縫合，留一返口。

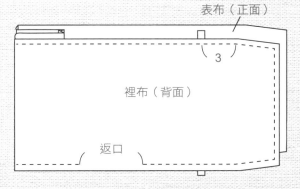

表布（正面）

裡布（背面）

返口

7 翻回正面後，將返口縫合即完成。

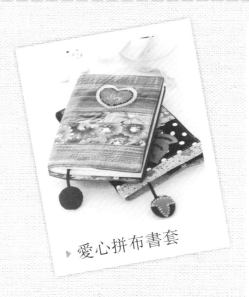

愛心拼布書套

🐝 **材料**（完成尺寸：13cm×19cm）

表布
- 紅色系印花布　5片
- 紅色素布　　　4片

裡布
- 淺色花布　　　1片
- 布襯42cm×22cm
- 不織布　少許（剪成心形）
- 珠珠　少許
- 仿皮繩　約30cm
- 鬆緊帶　約25cm
- 棉花　少許

★ a

30 / 5 / 8 / 6 / 4 / 7

★ b

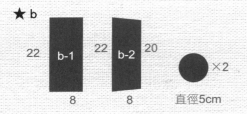

22　b-1　22　b-2　20　　×2
8　　　8　　　直徑5cm

★ c

22　　　　　　20
42

★ d

約3cm×3cm
約6cm×6cm　約4cm×4cm

step by step

① 拼接材料a的5片印花布。

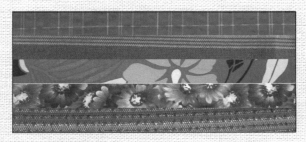

2 將步驟1和材料b分別拼接，並燙上布襯。

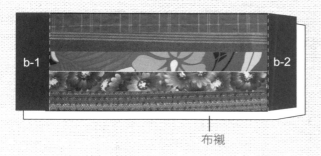

b-1　　　　　　　　　　　　　　　b-2

布襯

3 以直線縫將材料d的中愛心縫至大愛心的中間，再將珠珠圍著小愛心的邊緣逐一縫上，然後在中愛心中央以回針繡繡上喜愛的文字。

Ivy

4 以直線縫將材料d的小粉紅愛心縫至材料b的圓形布片上，再將兩片圓形布片正面對正面，外圍縫一圈留一返口，翻回正面後再填入棉花，放入仿皮繩並縫合返口。

返口

背面

5 以直線縫將步驟3縫在表布正面上。

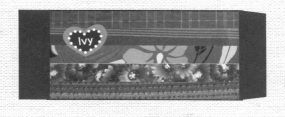

Ivy

6 將步驟5和裡布c正面對正面，縫合直角側邊。

表布（正面）

裡布（背面）

7 將直角側邊已縫合處向內摺，再夾入鬆緊帶和步驟4一起縫合，留一返口。

表布（正面）

3

裡布（背面）

返口

8 翻回正面後，將返口縫合即完成。

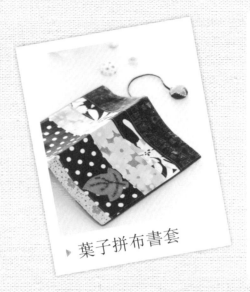

▶ 葉子拼布書套

🐰材料（完成尺寸：13cm×19cm）

表布
- 藍綠色系印花布　5片
- 藍色素布　4片

裡布
- 淺綠色花布　1片
- 布襯42cm×22cm
- 不織布　少許（剪成葉子形狀）
- 珠珠　少許
- 仿皮繩　約30cm
- 鬆緊帶　約25cm
- 棉花　少許

★a
30
5
8
6
4
7

★b
22　b-1　22　b-2　20
8　　　　8
直徑5cm　×2

★c
22　　　　　　　　20
42

★d
約6cm×6cm　　約3cm×3cm

step by step

1 拼接材料a的5片印花布。

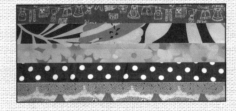

②　將步驟1和材料b分別拼接，並燙上布襯。

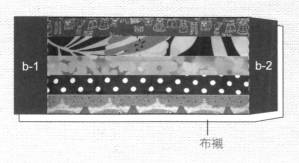

布襯

③　在材料d的大葉子上畫出葉脈的位置，
　　然後把珠珠循線逐一縫上。

④　以直線縫將材料d的小葉子縫至材料b的圓
　　形布上，再將兩片圓形布正面對正面，外
　　圍縫一圈留一返口，翻回正面後再填入棉
　　花，放入仿皮繩並縫合返口。

返口

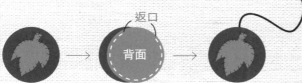

背面

⑤　以直線縫將步驟3縫在表布正面上。

⑥　將步驟5和裡布c正面對正面，直角側邊縫合。

表布（正面）

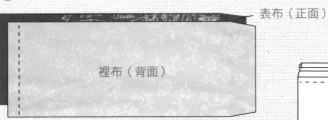

裡布（背面）

⑦　將直角側邊已縫合處向內摺，再
　　夾入鬆緊帶和步驟4一起縫合，留
　　一返口。

表布（正面）

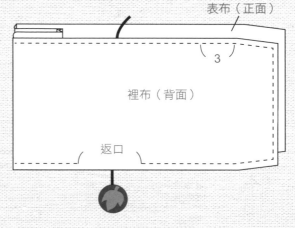

3

裡布（背面）

返口

⑧　翻回正面後，將返口縫合即完成。

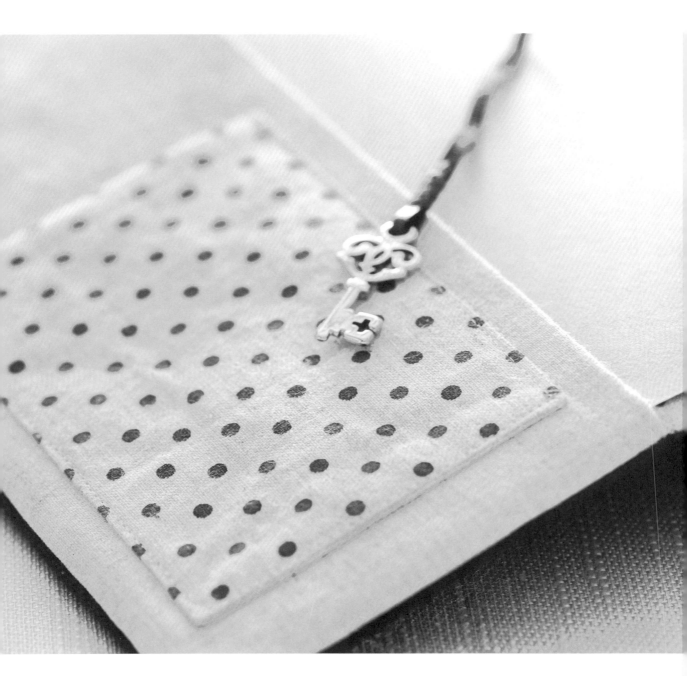

你有一雙又巧又靈活的
「輕盈百變手」？
你有一顆聰明又有創意的
「七竅玲瓏心」？
雅書堂FUN手作系列，強力徵求「手作達人」，
歡迎將您的故事與作品，寄至——
sv@elegantbooks.com.tw，
或來電洽詢（02）8952-9826

新一代的手作教主，
非您莫屬！

Fun手作 03

純手感 布書衣

36 款純手感＆超有型的個性書套！（暢銷新版）

國家圖書館出版品預行編目資料

純手感.布書衣：36 款純手感＆超有型的個性
書套！（暢銷新版）/ Kelly 等著 . -- 二版 . -- 新
北市：雅書堂文化，2014.04
　面；　公分 . -- (Fun 手作；3)
ISBN 978-986-302-174-2(平裝)

1. 裝飾品 2. 手工藝

426.77　　　　　　　　　　　103006040

作　　　　者／Kelly・Kiwi・Ivy・Eve・Dianne
發　行　人／詹慶和
總　編　輯／蔡麗玲
執 行 編 輯／陳姿伶
編　　　　輯／蔡毓玲・劉蕙寧・黃璟安・白宜平・李佳穎
執 行 美 編／李盈儀
美 術 編 輯／陳麗娜・周盈汝
攝　　　　影／數位美學・賴光煜
出　版　者／雅書堂文化事業有限公司
發　行　者／雅書堂文化事業有限公司
郵政劃撥帳號／18225950
戶　　　　名／雅書堂文化事業有限公司
地　　　　址／220 新北市板橋區板新路 206 號 3 樓
網　　　　址／www.elegantbooks.com.tw
電 子 信 箱／elegant.books@msa.hinet.net
電　　　　話／(02)8952-4078
傳　　　　真／(02)8952-4084

2014 年 4 月二版一刷　定價 380 元

總經銷／朝日文化事業有限公司
進退貨地址／新北市中和區橋安街 15 巷 1 號 7 樓
電話／（02）2249-7714　　傳真／（02）2249-8715
星馬地區總代理：諾文文化事業私人有限公司
新加坡／ Novum Organum Publishing House (Pte) Ltd.
20 Old Toh Tuck Road, Singapore 597655.
TEL：65-6462-6141　　FAX：65-6469-4043
馬來西亞／ Novum Organum Publishing House (M) Sdn.Bhd.
No.8, Jalan 7/118B, Desa Tun Razak, 56000 Kuala Lumpur, Malaysia
TEL：603-9179-6333　　FAX：603-9179-6060

Enjoy my
handmade time

BOOK & NOTBOOK COVER